WATERCOLOR CLASSICS 2023 MASTERS BI-YEARBOOK

水彩經典2023名家雙年鑑

WATERCOLOR CLASSICS 2023 MASTERS BI-YEARBOOK

水彩經典2023名家雙年鑑

CONTENTS
目錄

水彩藝術家

臺北雙年展

水彩經典 2023 名家雙年鑑

|

處長序

水彩映像－牽起藝術與生活的美感旅程

談起藝術，您的印象是什麼？一堵高聳的城牆？一座金碧輝煌的美術館？

藝術，過往給人的感覺，常有「內行看門道，外行看熱鬧」的既定印象。

然而，對藝術的體驗不單單僅是建立在藝術作品上，真實底蘊在於每個人對藝術的感受是從心出發，從生活中提煉，經由生活體悟不斷堆疊累積而成。

綜觀視覺藝術種類，水彩是大家最熟悉的媒材，它是道地的國民藝術。

對創作者來說，畫具方便攜帶、可即席寫生，各色顏料藉由水的流動、交會，在畫作揮灑對生活中的觀察與發掘；對觀賞者來說，畫作題材多元、貼近生活視角，得以感受畫紙另一端所傳達的細膩體現。

如此平易近人的共感體驗，正是本處致力於推廣水彩藝術的初衷想望。藉由舉辦多元的水彩專題跟更多市民朋友分享，為臺北城增添豐富的水彩畫作能量，提升水彩藝術展出的能見度。

執著這股持續向前的動能，本處進一步開創屬於臺北城的水彩新紀元，透過定期舉辦「水彩經典臺北雙年展」建立穩健的交流網絡，盼能開啟與世界各地創作者對話。

在展現水彩多樣姿采的面貌上，中華亞太水彩藝術協會扮演著不可或缺的角色，不僅號召眾多優秀藝術家共同投入，吸納傳統價值精華，也不斷開創、激盪無限的新意，讓水彩的創作深入城市四隅，其內蘊的能量持續滋養這座城市。

中華亞太水彩藝術協會將近三年的水彩經典作品收錄於雙年鑑，可謂集水彩技藝之大成，每翻閱一頁，越能領會創作者特有的洞察力，並透過水彩之渲染、留白、拼貼、堆疊、塊面等多元技法，表達渠等面對生活的反思與淬鍊。

生活之所向，藝術之所往，藉由推出水彩經典臺北雙年展，期盼大家能以最舒服的姿態、最自在的心態欣賞水彩藝術創作，整合匯聚成首都的藝文映像。

立足臺北，放眼國際。

臺北市藝文推廣處　處長　林信耀　謹識

「水彩經典 2023 臺北雙年展」
雙年鑑

|

中華亞太水彩藝術協會 / 理事長序

日治時期旅英日籍水彩畫家石川欽一郎來台擔任美術課教授，使圖畫課正式在台灣學制中奠立基礎，第一代畫家可說都是他的學生。石川欽一郎以其英國風水彩，表現台灣鄉村田野，瀟灑筆法清新脫俗。學生中，藍蔭鼎承襲了石川風格並發揚光大；李澤藩早期受石川影響，畫風輕快透明，之後溶入獨自風格，洗刷、不透明等技法，呈現多樣面貌。而隨國民政府來台的馬白水，任教台灣師大美術系，作育英才無數，這些學生目前正是台灣水彩界的佼佼者，帶領新一代後輩將水彩走向最高峰的境界。

前段概括敘述水彩畫過往的簡史，近年來則由於科技進步，媒體資訊傳播快速又無遠弗屆，水彩畫創作在網路推波助瀾下，已然成為一股風潮，處在這個年代，台灣從事水彩畫的人口也大幅增加，揪團寫生或辦展蔚為風氣，因而大大提升質量高度。為了記錄和建構台灣水彩畫的發展過程，爬梳過往和當下完整史料，我們樂見亞太洪東標、謝明錩老師二位願承擔重責大任，登高一呼而有「水彩經典－台北水彩雙年展」的展覽，期望透過水彩雙年展將台灣的水彩畫推向頂尖地位和國際舞台。

最後祝福 「水彩經典 2023 台北雙年展」展出順利圓滿成功！

中華亞太水彩藝術協會 理事長　郭崇正

水彩經典 2023 名家雙年鑑與臺北雙年展的緣起

|

策展人 / 洪東標序文

這是一個偶然的機會，在一次拜訪普思有限公司許董事長與陳炳榮總經理的時候，我暢談對台灣水彩的期待，提了一個構想，我認為台灣應該要有一本書或雜誌來記錄當下台灣水彩名家們，在這個年代所呈現的風貌，代表水彩在這個時期的成就，如果普思公司願意出資來編印，那我很樂意促成水彩畫家們來共襄盛舉，編印成書進而流傳後世，一向非常熱心的陳總就這麼一口氣答應了，我認為這本書的價值是在留下史料，但對於商人來說這可以是投資，所以我也希望者本書能夠賣錢，促進經濟的發展；在我的威脅下40多年的老朋友謝明錩老師點頭同意共同承擔這一個責任，實在給足了面子，去年底我們就開始進行這項工作，首先我們成立了一個籌備委員會，透過眾人不同的觀點來擇優選出最優秀的畫家，不但要求精要求好也避免遺漏，在經過提名及票選表決後我們選擇了38位最具代表性的畫家，再分別邀請、通知，沒想到我們想做的這一本

書獲得空前的支持一共有 36 位畫家願意共襄盛舉，提供兩年內最精彩的作品；緊接著我又想到既然這些作品能夠登錄在一本書裡，如果讓讀者也可以親眼目睹這些作品真實的面貌，豈不是水彩畫界值得慶賀的大事，於是我拜會了近年推動水彩不餘遺力的台北市藝文推廣處林處長，熱心的林處長提議將這一個出版跟展覽掛在一起以「台北」為名作為每兩年一度的雙年展，他願意在展場上、經費上全力促成，同時安排在藝文推廣處場館重新更新之後盛大的展出，這是一件令人非常感動的事。

水彩是當今台灣最受歡迎的創作媒材，我將之歸納至少有三個緣由，第一個是台灣現代藝術的思潮源自於 1907 年來到台灣的日本水彩畫家石川欽一郎，另一個原因就數 1948 年渡海來台的馬白水教授，他長年受教育部委託編輯了中等學校的美術科教材，以他個人的專長在內容中放置了許多水彩的單元，

第三就是台灣的大學聯考美術系術科考試採計水彩考科，所有報考美術系的學生都必須畫水彩，再加上地理環境的條件讓水彩成爲最經濟、最方便、最健康、最受歡迎的創作媒材，一百多年來台灣水彩畫壇歷經了許多波折和起伏，到現在，我們發現台灣水彩不管是參與創作的人數和創作的質量都達到了一個最高峰的階段，如果不能爲這一個階段的水彩畫留下紀錄，這將是台灣藝術發展的遺憾，所以我才有了這個構想，也有賴於這幾位熱心的人士願意參與，因此特別感謝普思有限公司與台北藝文推廣處的林處長、吳副處長等對我們的支持，也感謝蘇憲法教授擔任審查委員的召集人以及各位審查委員，大家願意一起承擔爲台灣水彩寫歷史的責任，在此致上個人最高的敬意。

台北水彩雙年展未來將成爲常態性的展覽，而且將擴大爲國際性的展覽，因此我們也開始的規劃 2025 年台北水彩國際雙年展，邀請國外優秀的水彩畫家參與展出，

進行國際交流，讓國人可以見識到不同國家的水彩風貌，豐富了我們的視角，這是我們對未來的期待。辦一場展覽，不可能全然括了所有的畫家，所以我跟另一位策展人謝明錩的共識，是我們將會不斷的更新參展畫家的成員，讓更多優秀的畫家可以參與，輪流地呈現最精彩的作品也讓觀賞者可以不斷地一新耳目，欣賞最棒的水彩作品，就讓我們共同的期待與努力著！

中華亞太水彩藝術協會　創會理事長

經典水彩 水彩經典

|

藝術總監 / 謝明錩序文

A. 如果你問我

如果你問我，什麼是最好的藝術媒材？我會說「水彩」；什麼媒材可以無限開拓境界、挖掘深度、發明新技巧？我也說「水彩」；台灣最可以傲視全球足以令人翹起大拇指的藝術是什麼？我的答案當然也是「水彩」。

也許您從前疏忽了，但事實擺在眼前，這次您就細心看看！二十年了，台灣水彩的第二次黃金時代猛火越燒越旺（第一次黃金時代是在 70、80 年代），不可思議的新風格與新表現手法不斷湧現而且一個比一個成熟，一個比一個更令人目光閃爍，尤其令人可喜的：有傑出表現的水彩畫家年齡越來越低，於是就自然而然的催生了這本書，絕非競技，這本《台灣水彩經典 2023 雙年鑑》只是提供了一個舞台，讓水彩畫家們聚在一起互切互磋、互琢互磨，也讓所有愛好水彩的朋

友們一次看個夠，大大減少遺珠之憾，當然，讓全世界睜大眼睛看看台灣的水彩實力，更是我們責無旁貸的使命！

時至今日，如果你還說水彩畫是小畫種，是輕鬆小品不宜展現史畫的規格與氣魄，那你就錯了，如果你還擔心水彩畫的保存問題，那你就無異於擔心手上的盾牌能否擋得住刀劍，紙鈔不像銀幣能否換得到一隻羊一樣，早就落伍了！

把所有台灣目前被發現的最精彩作品呈現，兩年檢驗一次，不斷納入新血是本書的目的與責任，這是踏出藩籬的第一步，未來請拭目以待！

B. 如果我是你

這個時代每個人都有出頭的一天，如果你是天上的一顆星，你的光芒遲早會被人看到。在藝術的國度裡，

「好」是必要的，但只有獨特，你才能持續發光；以自己的方法畫自己的畫就是創造，以別人說過一千次的話，再用第一千零一次不同的方式去說也是創造！當然，如果你老是排隊搶買特價品，一窩蜂的人云亦云惟恐落人後，那你就掉入末段班了！

畫壇不是江湖，厲害的人只扮演自己從不與人爭高下。好老師是這樣說的：我可以完完全全的教你但你千萬不要一五一十的跟我學。畫畫無所謂對不對，能說出真正想說的話就對；技巧也無所謂好不好，能充分表達自我意念的就是好技巧。我說：藝術的可貴在「不同」而非「相同」，藝術的定義就是「精湛的技術加上其它」，說的精確一點，比方說打籃球，技術不精湛籃都投不進，戰術何用？但這「其它」何止是戰術，在藝術的領域裡，只要與眾不同足以讓人眼睛一亮，這「其它」是什麼都有可能。當然，如果你只想畫得跟老師一樣，只

想跟潮流，或者你只是天天探問：什麼是水彩畫的未來趨勢？那你就註定不會有前途。天上那顆星永遠亮著，他不會管你看不看他一眼，藝術不僅僅是謀生的工具（但誰說不行），只是單單把藝術和商業劃成等號，那你的藝術最多只能用來糊口。

最後，如果你是天上的那顆星，不要擔心這本書沒有選上你，子曰：不患人之不己知，患不知人也！為了這句話你我都該努力。為此，本書本書擬定了一個遴選宗旨挑出好作品，每兩年請委員搜羅真正醉心水彩的好畫家挑出好作品，每兩年更新一次名單，倘若沒有人退出跑道，這本書就越來越厚……天底下沒有白做的事也沒有白吃的午餐，水彩畫家當自強，你一定會出頭的！

中華亞太水彩藝術協會　藝術總監

經典水彩 2023 臺灣名家雙年鑑

|

籌劃委員

蘇憲法

郭明福

謝明錩

洪東標

郭宗正

林毓修

黃進龍

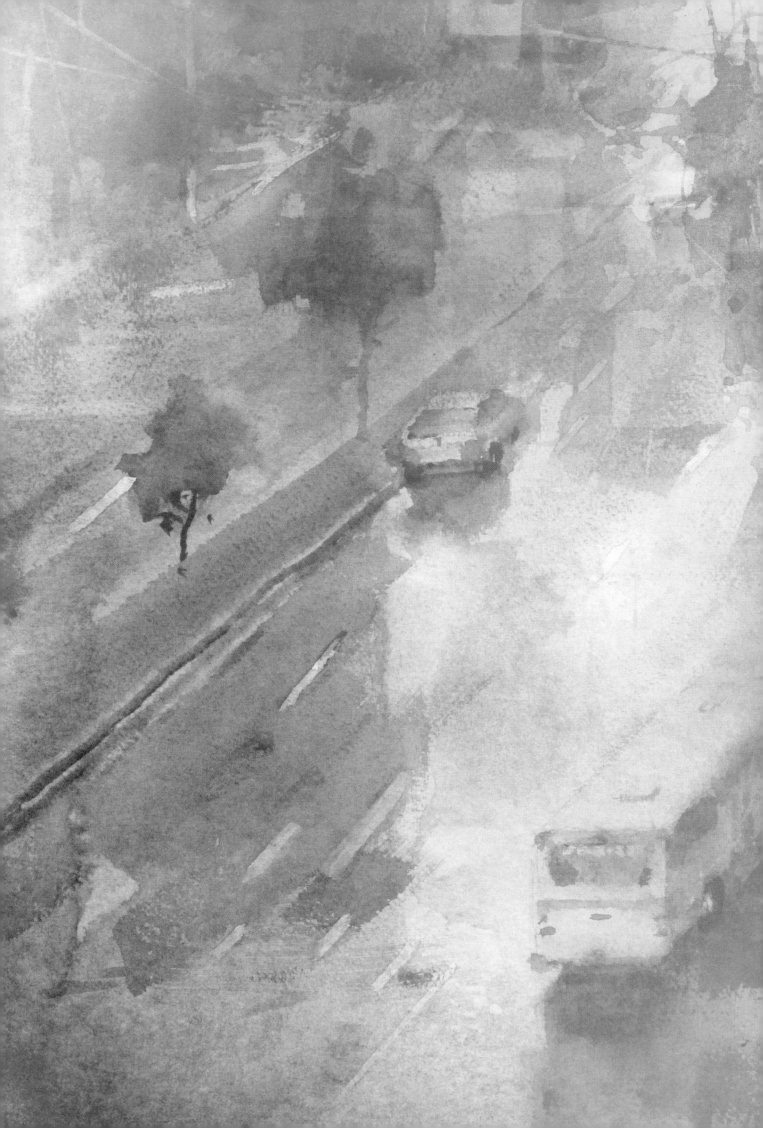

水彩大紀事

|

1907 — 2023

水彩大紀事

1907~1980

■ 重要事件　　■ 教育與推廣

1907	■ 石川欽一郎來台兼任臺北國語學校美術老師 ■ 李澤藩出生
1912	■ 劉其偉出生 (08.25，福州)
1922	■ 蕭如松出生
1923	■ 東京大地震，石川欽一郎家屋倒塌，應臺北師範校長志保田鉎吉之邀，再度來台任教 ■ 席德進出生於四川
1926	■ 七星畫會第一次展出，台北博物館
1927	■ 石川欽一郎和第一代留日與在台學生組「台灣水彩畫會」第一次展出 (11.26 – 11.28，高田商會二樓)
1929	■ 七星畫會解散，赤島社成立 ■ 倪蔣懷成立台灣繪畫研究所
1930	■ 洪瑞麟赴日留學
1932	■ 石川返日「一廬會」送別展 (11.26 – 11.28，總督府舊廳舍)
1933	■ 赤島社解散
1937	■ 倪蔣懷成立台灣水彩研究所
1938	■「一廬會」部份成員再度改組成「台陽美術協會」
1943	■ 倪蔣懷病逝
1945	■ 劉其偉來台　　■ 石川病逝日本
1946	第一次展覽會於 (10.22 – 31 台北市中山堂)
1947	■ 席德進第一名畢業於杭州藝專
1948	■ 馬白水蒞台寫生從此留台任教台灣師範大學 ■ 席德進來台於嘉義中學任教
1951	■ 劉其偉首次個展，台北中山堂

1953	■ 馬白水創設「白水畫室」
1954	■ 藍蔭鼎應邀訪美與艾森豪會面 ■ 劉其偉 譯「水彩畫法」
1960	■ 馬白水 著「水彩畫法圖解」
1962	■ 劉其偉 編譯「現代繪畫基本理論」
1969	■「聯合水彩畫會」於 1969 年由王藍、劉其偉、張杰、吳廷標、香洪、胡笳、鄧國清、席德進、舒曾祉組成並第一次展出 (新生報業大樓)
1970	■ 何文杞、李澤藩、施翠峰、陳景容等人籌組「台灣省水彩畫協會」
1973	■ 聯合水彩畫會更名為「中國水彩畫會」 ■ 台灣省水彩畫協會更名為「台灣水彩畫協會」
1974	■ 第二十八屆起，分西畫部為油畫部與水彩畫部
1975	■ 馬白水自師大退休移居紐約 ■ 劉其偉 著「現代水彩初階」
1976	■ 李焜培 著「20 世紀水彩畫」
1977	■ 由李焜培、沈允覺、陳誠、廖修平、王家誠、吳登祥、吳文瑤等人組成「星塵水彩畫會」 ■ 劉其偉 著「水彩技法與創作」 ■ 楊啓東發起「中部水彩畫會」
1979	■ 藍蔭鼎辭世於台北 (02.04，台北市)
1980	■ 何文杞於屏東組織成立台灣現代水彩畫協會
1981	■ 劉文煒、陳忠藏、簡嘉助、陳樹業、陳在南、李焜培、沈國仁、藍榮賢八人成立「中華水彩畫作家協會」，由劉文煒擔任會長，陳忠藏任總幹事 (明星咖啡廳)

■席德進病逝 (08.03)

1983 ■台北市立美術館成立

■李焜培 著「現代水彩畫法研究」

1984 ■全省美展水彩類參展件數達 507 件為各類最高

■第三十八屆省展，十九縣市之最後巡迴展區
係澎湖馬公，因澎湖輪失事，所載運之作品
數沉沒，美術品開始投保

1985 ■楊恩生 著「水彩藝術」〈雄獅〉

■楊恩生 著「表現技法」〈藝風堂〉

■郭明福 著「水彩畫」〈藝術圖書〉

1986 ■楊恩生 著「水彩技法」〈藝風堂〉

1987 ■中華水彩畫作家協會更名「中華水彩畫協會」

■楊恩生 著「水彩靜物畫」〈雄獅〉

1988 ■楊恩生 著「水彩動物畫」〈雄獅〉

■省立台灣美術館開館

1989 ■中華水彩畫協會主辦中華民國七十八年水彩
畫大展 (03.11 – 04.30，省立美術館)

■李澤藩去世

1990 ■中華水彩畫協會主辦 1990 第三屆中華民國
水彩畫大展台北縣文化中心 (07.21 – 07.31)

■楊恩生 著「不透明水彩」〈北星圖書〉、「水
彩技法手冊」〈雄獅〉

■陳甲上由教職退休遷居高雄市，籌組高雄水彩
畫會

1991 ■蕭如松去逝

1992 ■黃進龍 著「水彩技法解析」〈藝風堂〉

■郭明福 著「水彩靜物畫」〈藝術圖書〉

1994 ■中華水彩畫協會主辦中美澳三國水彩畫聯展

■水漣漪彩激盪聯展，03.19 – 04.14 台北市中正
藝廊

■水彩雜誌社成立

■「水彩雜誌」季刊發行

■高雄市立美術館開館

1995 ■李焜培完成巨作「印度聖節 (一)」
234x765cm、「印度聖節 (二)」234x456cm

1996 ■洪瑞麟病逝

■謝明錩 著「水彩畫法的奧祕」〈雄獅〉

■李焜培完成巨作 「恆河之晨」114x1020cm

■大峽谷寫生 131x427cm

■布萊斯峽谷寫生 131x512cm

1997 ■郭明福 著「風景水彩初階」「風景水彩進階」
〈藝術圖書〉

1998 ■中華水彩畫協會主辦全國水彩邀請展，
11.7 – 11.19 台中市文化中心

■羅慧明創立「台灣國際水彩畫協會

1999 ■臺灣國際水彩協會主辦跨世紀亞太水彩畫展，
06.02 – 06.23 台北市中正藝廊

2000 ■中華水彩畫協會主辦台北亞州水彩畫聯盟展
08.12 – 09.24，台北市中正藝廊

水彩大紀事

2001~2023

■ 重要事件　■ 教育與推廣

2001 ■臺灣國際水彩協會辦理 2001 新世紀亞太水彩畫展，02.24 – 03.31，台北市中正藝廊
　　　■臺灣國際水彩協會辦理中小學教師水彩研習營於師大推廣部

2003 ■馬白水辭世 (01.07，美國佛羅里達）
　　　■臺灣國際水彩協會辦理 2003 澎湖亞洲水彩畫聯盟展，澎湖縣文化局

2004 ■楊恩生 著「水彩經典」〈雄獅〉

2005 ■臺灣國際水彩協會辦理新竹國際水彩邀請聯展，12.22 – 01.09 新竹縣文化局

2006 ■劉文煒、謝明錩、洪東標、楊恩生創立「中華亞太水彩藝術協會」
　　　■中華亞太水彩藝術協會主辦「風生水起」國際華人水彩經典大展 於台北歷史博物館
　　　■高雄水彩畫會主辦 2006 亞細亞水彩畫聯盟展，於新營、高雄市、台東市
　　　■中華亞太水彩藝術協會辦理「水彩創作與教育研討會」於臺灣師大、台中教育大學、台南女技學院
　　　■簡忠威 著「看示範學水彩」〈雄獅〉
　　　■謝明錩、洪東標、楊恩生 合著「水彩生活畫」〈藝風堂〉
　　　■洪東標著「旅人畫記」〈藝風堂〉

2007 ■2007 臺灣國際水彩邀請展，臺灣國際水彩協會，台北縣文化局
　　　■陳陽春創辦華陽獎水彩競賽
　　　■洪東標 著「水彩小品輕鬆畫」〈藝風堂〉
　　　■「水彩資訊」季刊雜誌發行

2008 ■台灣水彩百年座談會：李焜培、鄧國強、蘇憲法、陳東元、謝明錩、洪東標、楊恩生、巴東、黃進龍等，台灣師大
　　　■台灣的森林主題水彩巡迴展，林業試驗所
　　　■臺灣水彩一百年大展（歷史博物館）
　　　■紀念台灣水彩百年全國水彩大展，台灣民主紀念館
　　　■洪東標整理完成「台灣水彩百年大事記」

2009 ■中華亞太水彩藝術協會發行之水彩資訊雜誌更改為半年刊

2010 ■台灣國際水彩畫協會舉辦「台澳水彩交流展」台中市役所、澳洲雪梨

2010 ■建國百年「印象 100」水彩大展國立歷史博物館
　　　■紀念建國百年「台灣意象」水彩名家大展，國父紀念館

2011 ■謝明錩著「水彩創作」，雄獅美術

2012 ■台灣水彩畫協會由師大林仁傑教授當選理事長，完成立案登記
　　　■師大黃進龍教授當選連任台灣國際水彩畫協會，並獲選為中華亞太水彩藝術協會理事長，為首位接任兩大水彩協會會長職務
　　　■洪東標以 56 天完成機車環島寫生活動，並完成台灣海岸百景 118 件水彩作品。
　　　■洪東標著「56 歲這一年的 56 天」旅行寫生紀錄（金塊文化）

2014 ■程振文、簡忠威獲選為世界水彩大展 25 強，在巴黎展出，程振文獲得金牌獎
　　　■謝明錩、洪東標作品獲中國水彩博物館購置典藏

註 1：美國水彩協會 The American Watercolor Society（簡稱 AWS）屬非營利性會員組織，始創 1866 年致力於水彩畫藝術的推廣至今已 156 年。歷史悠久的 AWS 傳承著水彩藝術精神與宣揚，美國水彩大師安德魯·魏斯（Andrew Wyeth）亦於協會位居海豚勳章會員。AWS 協會每年舉辦年度國際競賽，鼓勵世界各地的藝術家參加水彩畫評審展，獲獎作品於當年四月在紐約 Salmagundi Club 開幕展出一個月，爾後在美國五大洲巡迴展出一年為結束。

2015
- 台灣加入 IWS 國際水彩組織
- 台灣當代水彩 15 個面相水彩研究展，郭木生文教基金會
- 黃進龍策展「流溢鄉情」紐約聯展，紐約天理畫廊
- 「彩匯國際」世界百大畫家聯展，阿特狄克瑞策展公司
- 水彩專書／水彩解密－名家創作的赤裸告白／出版

2016
- 主辦 2016 世界水彩大賽中正紀念堂
- 2016 台灣當代水彩研究展，台北吉林藝廊
- 水彩專書／水彩解密 2－名家創作的赤裸告白／出版
- 第一屆台日水彩展，台南奇美美術館
- 黃曉惠獲美國水彩協會 AWS 第 149 屆銀牌獎 註1

2017
- 台灣首度以會員資格參加義大利法比亞諾國際水彩展，義大利
- 活水－ 2017 國際水彩名家邀請展，桃園市政府文化局
- 2017 台灣當代水彩研究展，台北吉林藝廊
- 王攀元辭世 (1909－2017)
- 出版活水－ 2017 國際水彩名家邀請展專輯
- 水彩專書／水彩解密 3－名家創作的赤裸告白／出版

2018
- 台印水彩交流展，09/01－09/13 台北吉林藝廊
- 台灣 15 位畫家以會員國資格參加義大利法比亞諾國際水彩展義大利 (10/27－11/08)
- 2018 台灣當代水彩研究展，台北吉林藝廊
- 簡忠威 著「意境」，〈大牌出版〉
- 水彩專書／水彩解密 4－名家創作的赤裸告白／出版

2019
- 台灣水彩主題系列精選－女性篇，中華亞太水彩藝術協會，國父紀念館
- 台灣水彩主題系列精選－春華篇，中華亞太水彩藝術協會，台北藝文推廣處
- 活水－ 2019 國際水彩名家邀請展，桃園市政府文化局
- 2019 台灣當代水彩研究展，吉林藝廊
- 台灣水彩主題系列精選－秋色篇」，中華亞太水彩藝術協會，台北藝文推廣處
- 陳明善辭世 (1933－2019)
- 「台灣水彩主題系列精選－女性篇」專書出版
- 「台灣水彩主題系列精選－春華篇」專書出版
- 活水－ 2019 國際水彩名家邀請展專輯／出版
- 水彩專書／水彩解密 5－名家創作的赤裸告白／出版

2020
- 「台灣水彩主題系列精選－秋色篇」專書出版
- 水彩的可能聯展／出版專輯，桃園市政府文化局
- 鄧國清辭世 (1931－2020)

2021
- 台灣水彩主題系列精選－懷舊篇，台北台南展／出版專輯
- 活水－ 2021 國際水彩名家邀請展／出版專輯，桃園市政府文化局

2022
- 桃園市水彩畫協會成立翁梁源擔任第一任理事長
- 水彩的可能聯展／出版專輯，桃園市政府文化局
- 劉文煒辭世 (1931－2022)
- 鄧國強辭世 (1934－2022)

2023
- 第一屆後立體的水彩面向，國家藝術院空間
- 何文杞辭世 (1931－2023)
- 陳陽春辭世 (1946－2023)
- 水彩經典 2023 臺灣名家雙年鑑／普思公司出版
- 台北水彩雙年展，台北市藝文推廣處
- 台灣水彩主題系列精選－異域篇／出版專輯，台北藝文推廣處
- 活水－ 2023 國際水彩名家邀請展／出版專輯，桃園市政府文化局
- 亞太 18－中華亞太水彩藝術協會會員聯展／出版專輯，台北藝文推廣處
- 簡忠威水彩獲國際 ARC 沙龍大賽八項大獎，作品獲西班牙現代美術館 MEAM 購置典藏
- 簡忠威獲美國肖像協會 PSOA 第一榮譽獎

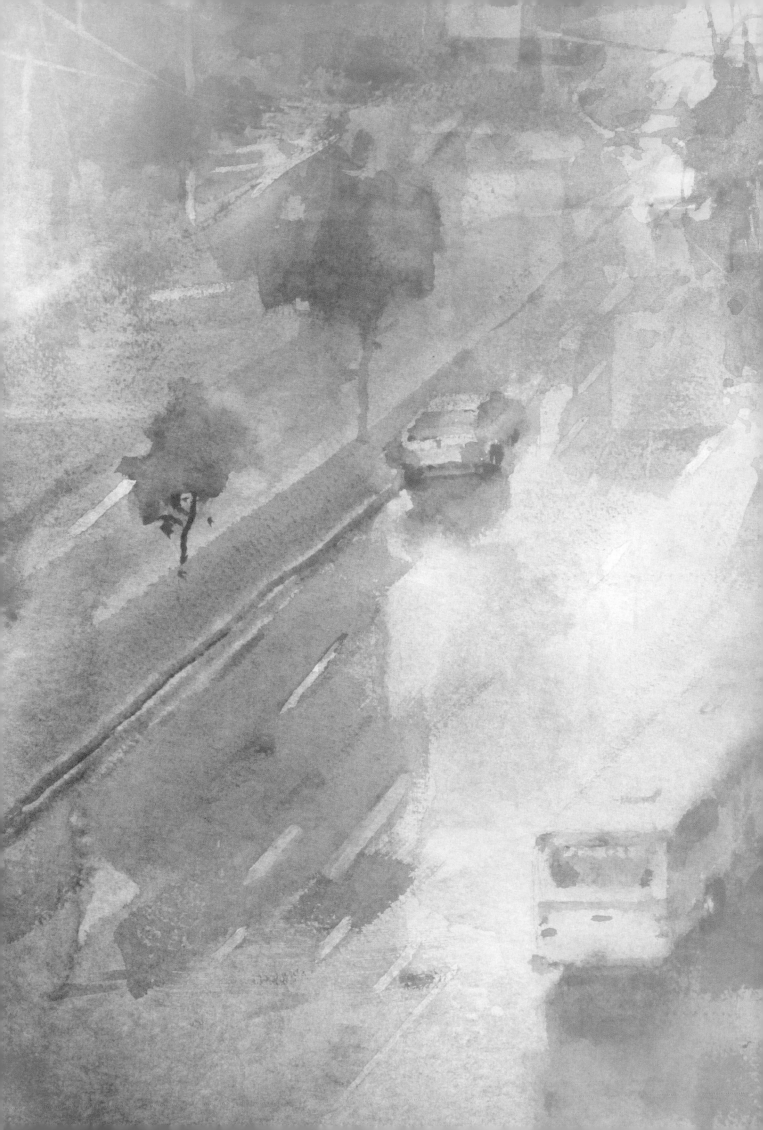

水彩藝術家

|

Watercolor Artist

Ku
Ya -
Jen

古雅仁

國立台灣師範大學美術研究所

1975 — 台北

簡歷 / 現任 / Resume/Current

士林社區大學講師

台日美術協會理事

桃園市水彩畫協會理事

中華亞太水彩畫會員

台灣水彩畫協會會員

—

個展 / 聯展 / Solo Exhibition/Group Exhibition

1999　第 47 屆中部美展油畫 – 第一名

2018　國際 IWS x Paul Rubens 魯本斯水彩封面榮譽獎

2018　美國藝術卓越大賽榮譽，刊登於 southwest art 藝術雜誌

2019　榮獲日本第 57 回全日美術展マッダ 絵具賞，展於日本
　　　東京都美術館

個展 15 次，聯展 27 次

圖／花之圓舞曲 – 參考資料

花之圓舞曲 ｜ 水彩，2022，27 x 39 cm

創作理念 / Concept

花一直是我創作的元素，也是我內心的投射，經過靜觀
自得系列，蛻變的系列，花卉肖像系列，水韻系列，此
刻也更加的自由，開始慢慢將自己內在曾經有的生命經
驗流露在畫面，呈現每個樣貌的自己，這一次我的花卉
以一個舞者的方式，呈現花朵迎接陽光，手舞足蹈綻放
生命光芒的姿態。

怡然自得 ｜ 水彩，2022，38 x 52 cm

幸福滿溢 ｜ 水彩，2022，39 x 27 cm

滿室馨香 ｜ 水彩，2022，38 x 52 cm

Chen
Zhi -
Wei

成志偉

簡歷 / Resume

中華亞太水彩藝術協會理事

台灣水彩畫協會常務理事

台日美術協會理事

全日本美術協會會員

—

個展 / 聯展 / Solo Exhibition/Group Exhibition

2022 水彩的可能—桃園水彩藝術展－桃園市政府文化局

2022 傳統與變革 2：臺灣—澳洲國際水彩交流展－澳洲雪梨 Juniper

2020 臺灣水彩 50 年紀念暨臺日水彩交流展－國立國父紀念館

2019 彩逸國際水彩展－中正紀念堂

2019－2018 義大利／烏爾比諾 Urbino 國際水彩節，臺灣區參展藝術家

圖／追憶似水年華－參考資料

追憶似水年華 ｜ 水彩，2022，56 x 76 cm

創作理念 / Concept

以傳統的透明水彩爲媒材，力求展現古典繪畫的精神。在細膩中創造空間感、空氣感、質感、立體感。運筆簡練瀟灑，遊刃於水份掌握，以濕中濕技法在水的流動與彩的濃淡之間俐落揮灑，營造空靈純淨的氣質。用色眞實典雅，以基本色來調合千變萬化的色彩，利用中間色調創造出寧靜舒適的感覺，以寒暖色的變化營造氛圍，運用色彩的明暗與彩度變化呈現空間。追求光線和氣氛的極致表現，並且致力於探索自然界的内在生命，力求在作品中表達出我對自然的眞誠感受。

吉卜賽之歌 ｜ 水彩，2022，56 x 76 cm

山寺，初春 ｜ 水彩，2022，56 x 76 cm

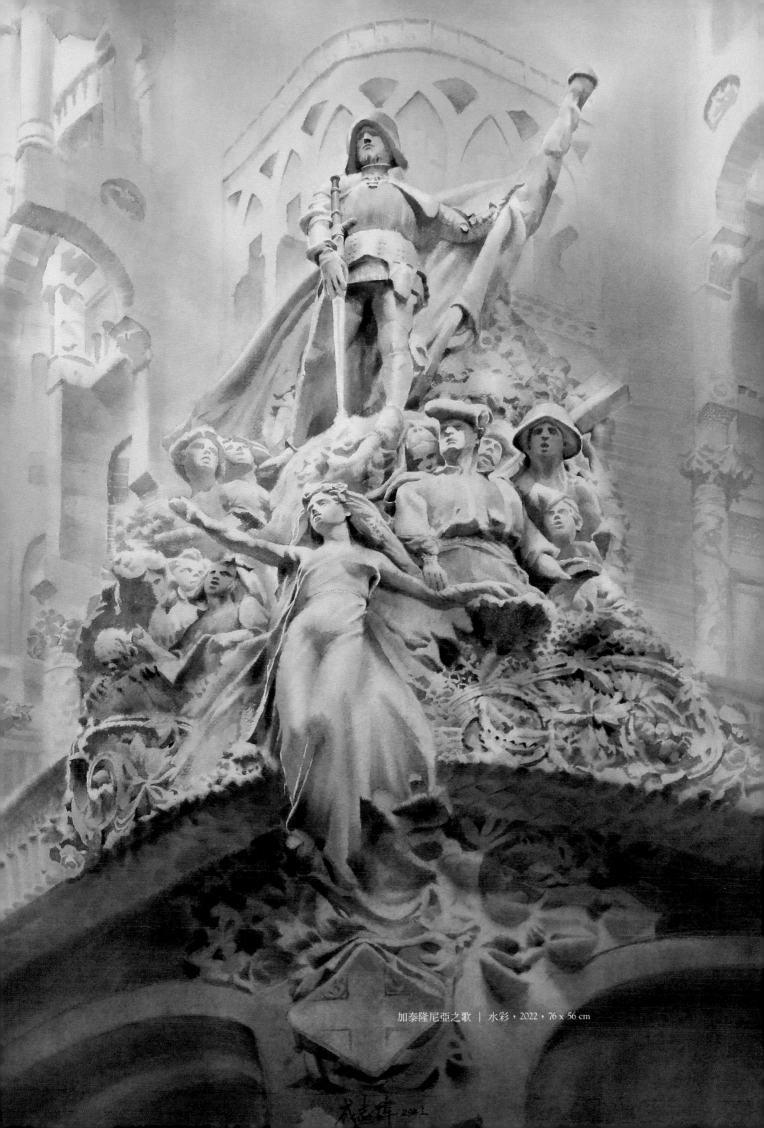

加泰隆尼亞之歌 ｜ 水彩，2022，76 x 56 cm

Li
Zhao -
Zhi

李招治

簡歷／現任 / Resume/Current

1976 省立新竹師範專科學校美術科第一名畢業

1984 國立台灣師範大學美術系第一名畢業

1995 國立台灣師範大學美術系研究所暑期班

中華亞太水彩藝術協會理事

桃園水彩藝術協會理事

—

作品典藏 / Collection

國父紀念館 —《國父紀念館一隅》

中正紀念堂—《璀璨金黃／玉山龍膽》《均衡》

順益台灣原住民博物館—《在迷霧中…說愛》

—

個展／聯展 / Solo Exhibition/Group Exhibition

2007 – 2022 國內重要大展三十餘次

紀念台灣水彩百年當代水彩大展

台灣風情 · 建國 100 – 中華民國水彩大展，

國立歷史博物館

台日水彩畫會交流展，奇美博物館

2015「花漾…台灣」水彩個展

2011「大自然的樂章」水彩個展

創作理念 / Concept

我的繪畫，非常純粹，爲了表情達意，爲了再現最熱愛的生活及所見的一切美麗，我用創作歌頌美麗的大自然，訴說我的熱情與愛。

放眼所及，是一片綠，是一方藍，是純粹曼妙的白，是奼紫嫣紅的璀璨，是陽光的召喚，是風的低吟，是雨的旋律，是雲與霧的輕輕揮手，是大自然怦然又美麗的脈動，是空氣中瀰漫的花香、土香和草香。它們無時無刻不呼喚著我！爲了再現這份心中的悸動與喜愛，於是，創作！

用水和彩縱橫紙上，讓驚喜的水韻淋漓，讓木訥默然的物象形質，讓意境與心象，讓藝術性與自由，在畫面上既暢快又扭捏拘謹地任意行！

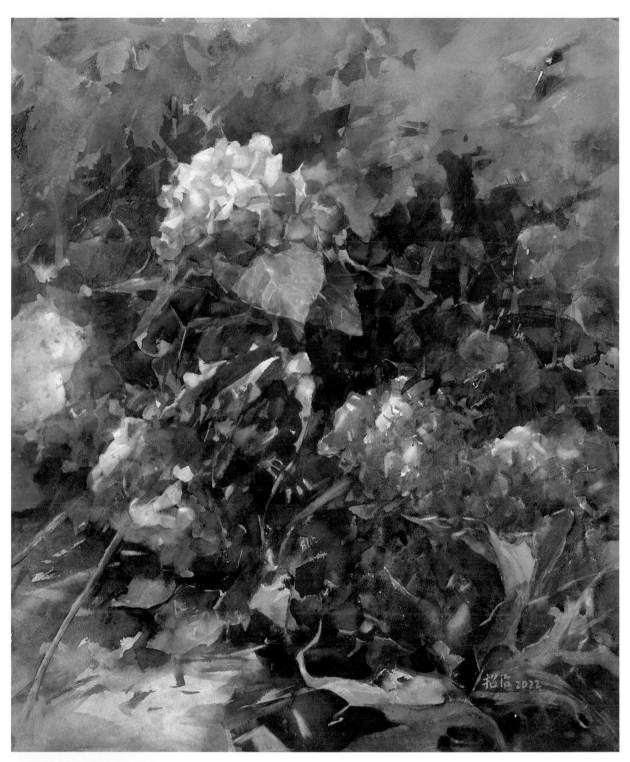

光影燦然 ｜ 水彩，2022，60 x 50 cm

圖／光影燦然－參考資料

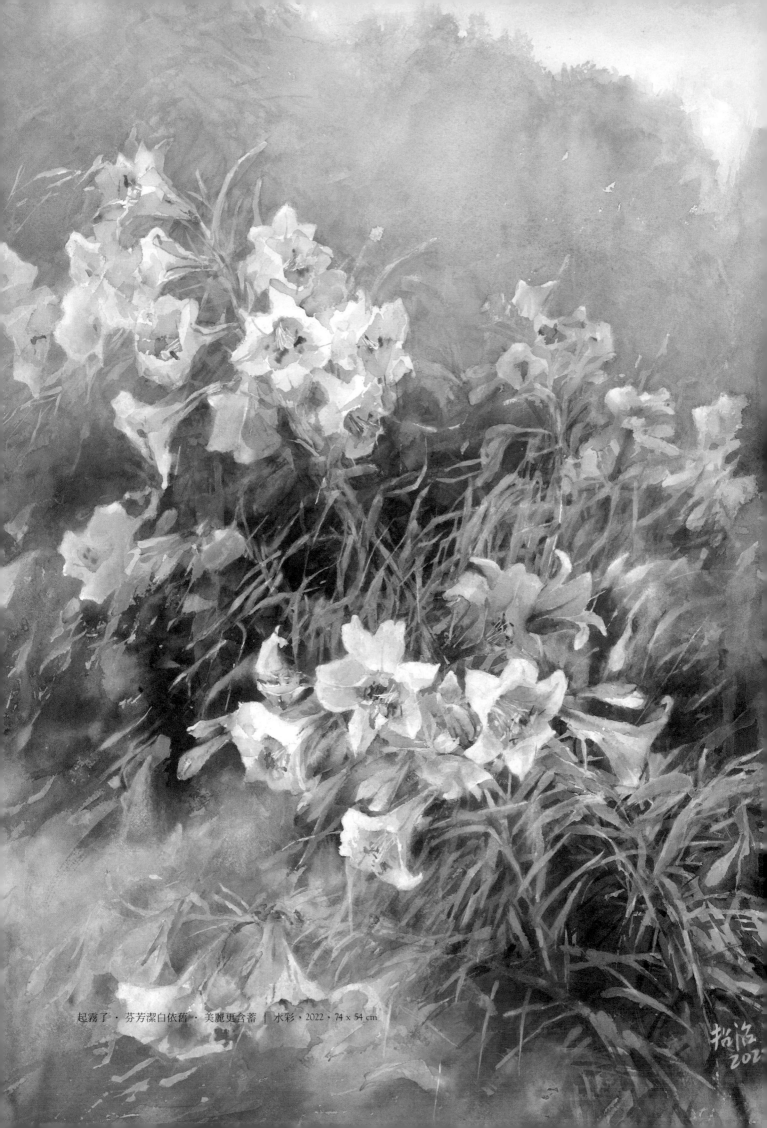

起霧了‧芬芳潔白依舊‧美麗更含蓄 ｜ 水彩，2022，74 x 54 cm

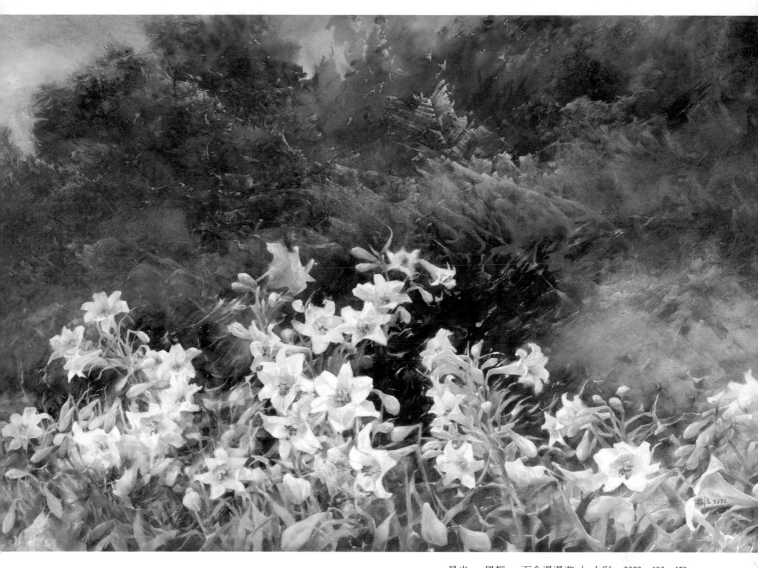

晨光・風輕・百合漫漫游 ｜ 水彩，2022，103 x 152 cm

陽光約我出去玩 ｜ 水彩，2022，55.5 x 75.5 cm

Lee
Hsiao -
Ning

李曉寧

簡歷 / Resume

台北市立教育大學美勞教育系畢業

中華亞太水彩藝術協會理事

水彩藝術家

作品多次優選、佳作、入選於 2015 世界水彩大賽、全國
美展、大墩美展、新北市美展、玉山美展、南瀛美展、
新竹美展等

—

個展 / 聯展 / Solo Exhibition/Group Exhibition

2018 初曉迎繽水彩個展，國父紀念館

2015 歸心・似見水彩個展，屏東縣政府文化處

2011 珍藏感動水彩個展，臺中市立大墩文化中心

2009 花影入簾間水彩個展 ，北市立社教館

（個展共十七次）

—

2022 水彩的可能藝術展

2021 韓國水彩節仁川水彩大展

2012 壯闊交響巨幅水彩創作大展

2011 「建國百年台灣意象」水彩名家大展

2010 獲選兩岸水彩名家交流展

（聯展共二十九次）

圖／幸福吉祥－參考資料

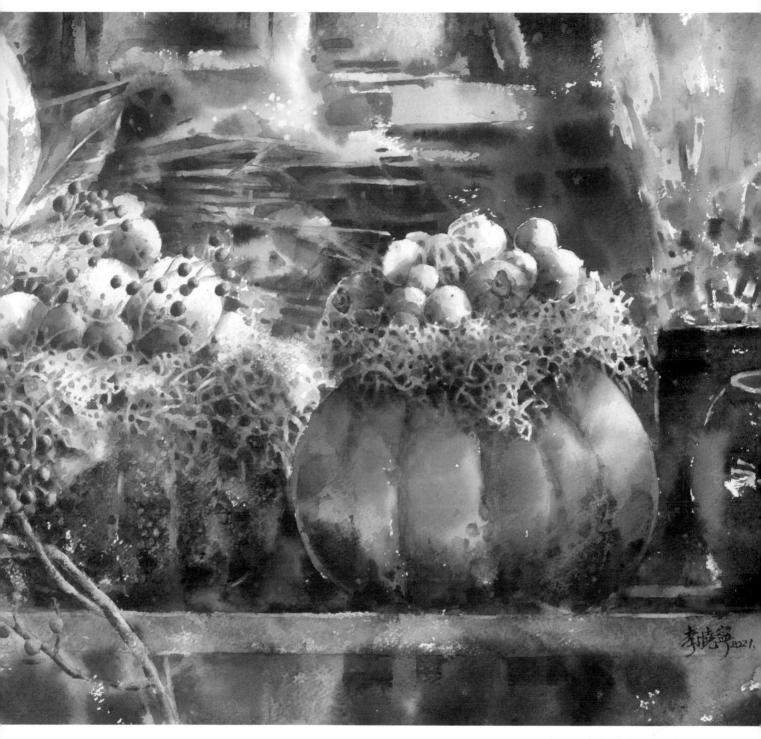

幸福吉祥 ｜ 水彩，2021，38 x 56 cm

創作理念 / Concept

「 美在生活‧心在說畫 」

我認真的生活，細細品味生命的精彩

面對每次創作，從心歸零，濾盡雜質見純粹

我用心的體會，時時享受心靈的豐美

真誠無為下筆，從繁入簡，由濃趨淡尋剔透

眼和心，常被定格在複雜且多層次的景物中

一幅幅的作品，收藏著我心深處細膩的感動

水漂動、彩交織，一隻畫筆心之彰顯

畫筆下的「花」脫俗，篩去嬌媚，自展輕柔

畫筆下的「景」善美，引光入境，自說故事

畫筆下的「物」律動，流轉心情，自顯生命

循著每一幅畫，將探看我心的軌跡，以及無須言說的人

生；幾番悲喜聚散與跌宕轉折，聆聽畫作譜出一首首動

人的生命樂章。

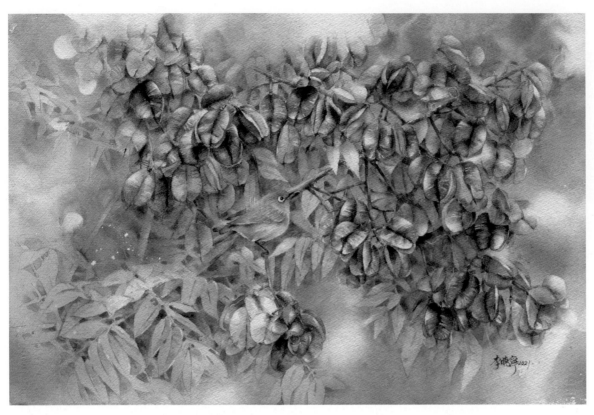

獨鳴 ｜ 水彩，2021，38 x 56 cm

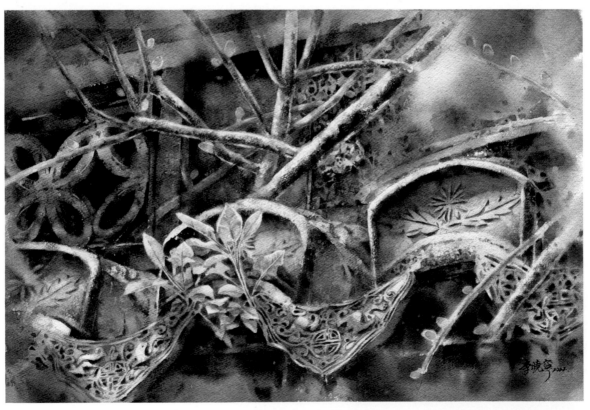

歲月靜好 ｜ 水彩，2022，38 x 56 cm

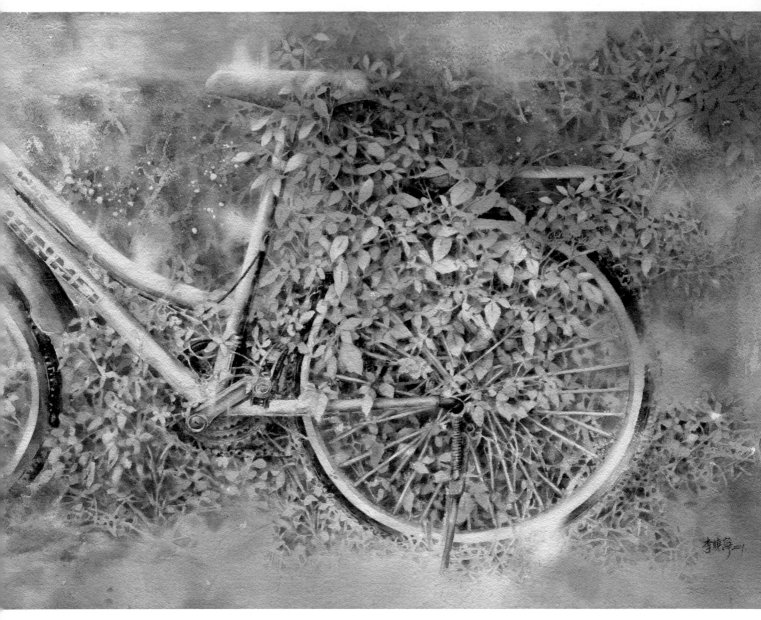

生命力 ｜ 水彩，2021，56x75 cm

Lin
Ren -
Shan

林仁山

簡歷 / Resume

台灣國際水彩畫協會理事長

中華民國油畫學會秘書長

台陽美術協會理事

國父紀念館生活美學班講師

中正紀念堂生活美學班講師

國立藝術教育館生活美學班講師

基隆社區大學西畫講師

—

作品典藏 / Collection

台東縣政府文化局典藏

宜蘭縣政府文化局典藏

台陽美術協會典藏

高雄市英國領事館典藏

台中市文化局典藏

二級古蹟英國領事館館藏

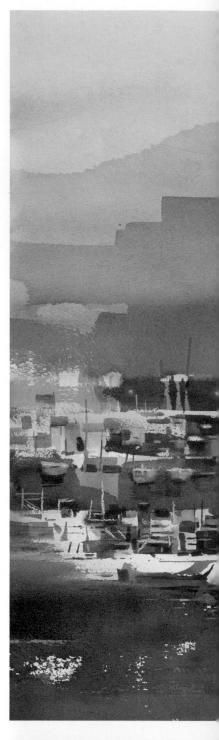

圖／晨光曲－參考資料

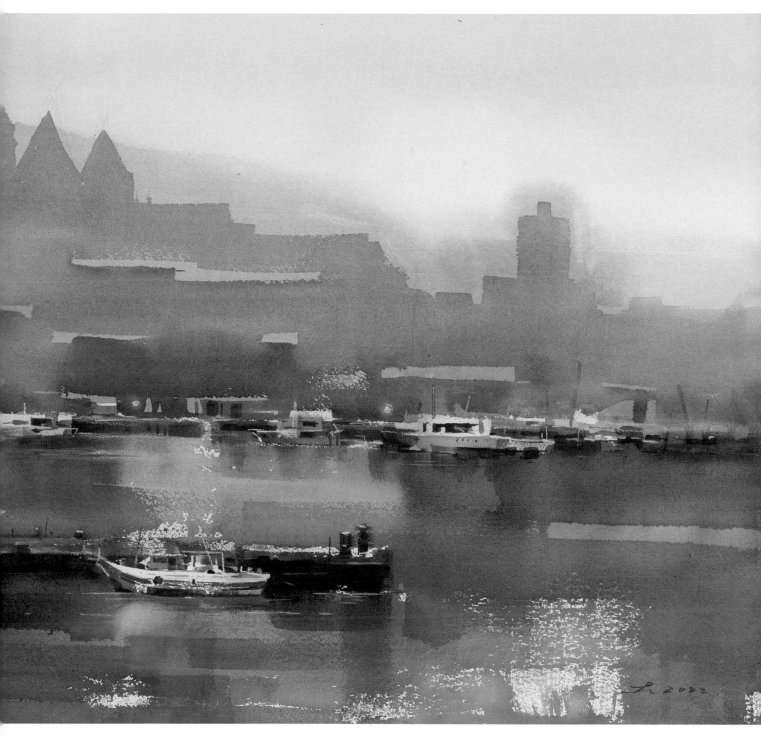

晨光曲 ｜ 水彩，2022，55 x 79 cm

創作理念 / Concept

水彩歷經不同的時代背景，而產生多樣的風貌表現。從早期的單純客觀性，一直演進到現今多元綜合的主觀描繪。隨著內在思維範圍的擴大，外在表現技巧形式也更加豐富。喜歡水彩的親和包容性，它的即興、流暢、直覺、迷濛魅力十足，讓人投入其中，探索無限的可能變化。

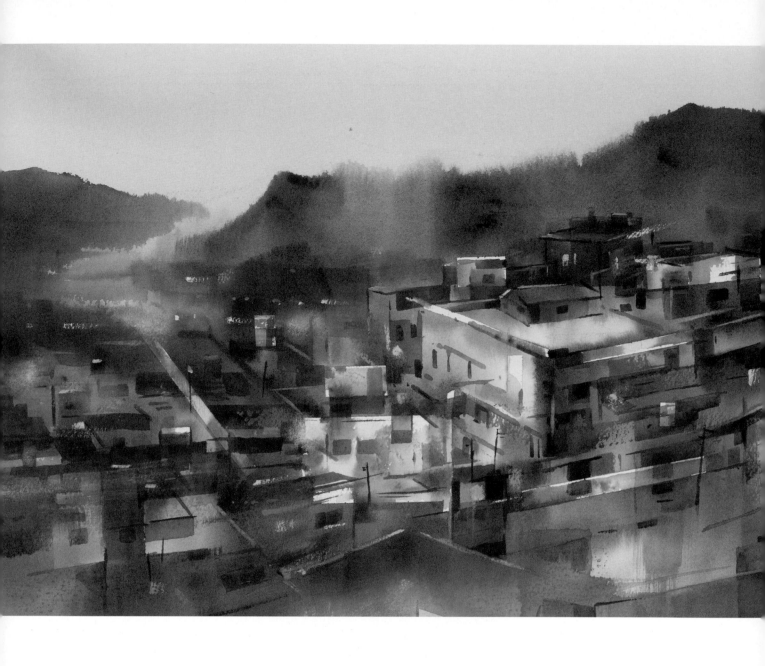

意象構成 ｜ 水彩，2022，39x58 cm

山城新色 | 水彩，2022，32 x 58 cm

聖托里尼旋律 | 水彩，2022，39 x 58 cm

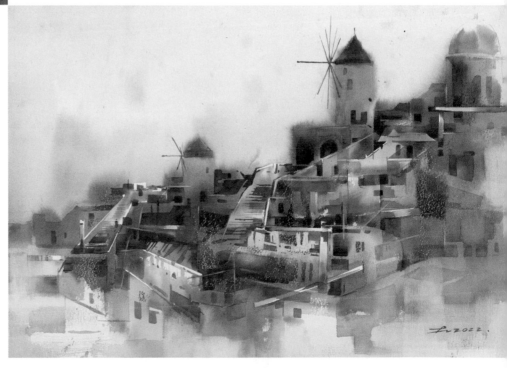

Lin
Yu -
Hsiu

林毓修

簡歷 / Resume

國立台灣師範大學美術系

新北市現代藝術協會／監事

中華亞太水彩藝術協會／理監事

國立國父紀念館・女性水彩人物大展／策展人

——

個展／聯展 / Solo Exhibition/Group Exhibition

中華民國畫學會／水彩類金爵獎

國際聯展／美國紐約－文化部辦／墨西哥／泰國／

義大利 Fabriano…

國內重要大展／全球百大水彩名家聯展

　　　　　／台日水彩畫會交流展－奇美博物館

　　　　　／桃園國際水彩交流展…

圖／心月他鄉－參考資料

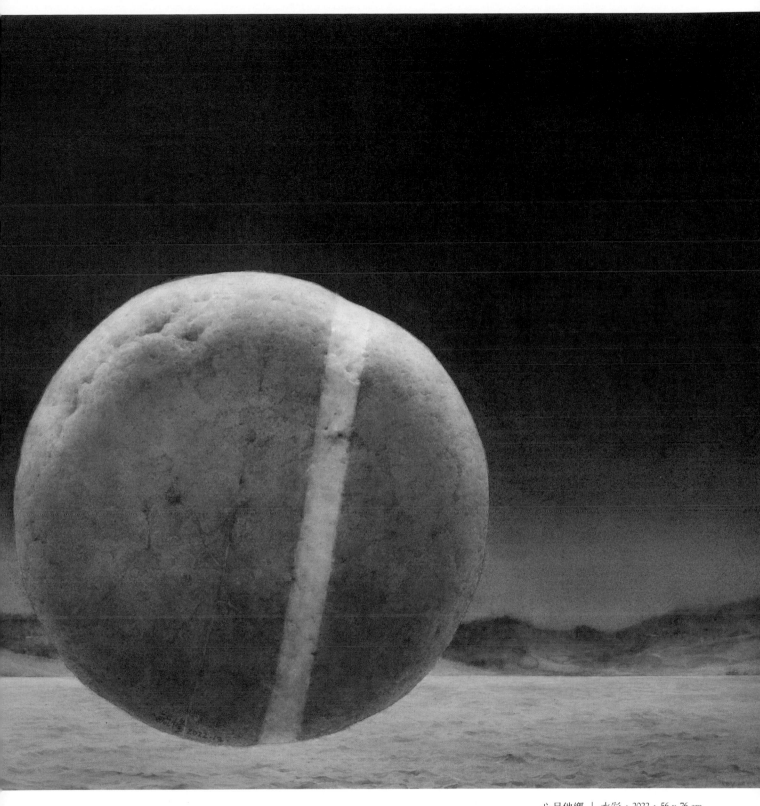

心月他鄉 │ 水彩，2022，56 x 76 cm

創作理念 / Concept

特別著重於水性韻致、通透賦彩特質，層疊洗染出人物鮮活生命之絮實樣貌；並以具象表現之圖語形式來導讀創作意圖的心靈細節。在題材關照上以主體感官之內在投射去探尋潛性渴望中純粹得疏離的影像，不論是創作載體或詮釋意念都衍於懷鄉情愫中的殘存記憶；從孩提遊樂場域的卵石海灘，到兒時玩伴之影像追憶，又或者是村裡老漁人們的故事風霜，以及漁村婦人之爽利倩影…，這些如斷片般殘影的回溯、續現或寄喻，都成為牽動心弦和撫慰外飄多年那渴望歸屬之心靈療癒。

春風舞生姿 │ 水彩，2022，56 x 76 cm

漁馨味 │ 水彩，2022，76 x 56 cm

問暖 ｜ 水彩，2020，56 x 76 cm

Hou
Chung -
Ying

侯忠穎

國立臺灣師範大學美術研究所創作理論組 博士
英國王子傳統藝術學院 博士交換學程

簡歷 / Resume

國立臺南大學視覺藝術與設計學系－專任助理教授

國立臺灣師範大學美術學系－兼任助理教授

—

獲獎 / Award

2014　第 26 屆奇美藝術獎

2013　第一屆鴻梅新人獎

2010　第 22 屆奇美藝術獎

2006　台灣國展－第一名

—

個展 / 聯展 / Solo Exhibition/Group Exhibition

2022　摹仿說－侯忠穎個展 / 台南美術館，台南

2021　題手旁－侯忠穎個展 / 國立國父紀念館，台北

2019　鯊魚與人類巡迴展 / 澳洲國家航海博物館，雪梨

2019　奇麗之美－台灣精微寫實大展 / 奇美博物館，台南

2016　日本、台灣之當代繪畫 / 東京藝術大學，東京

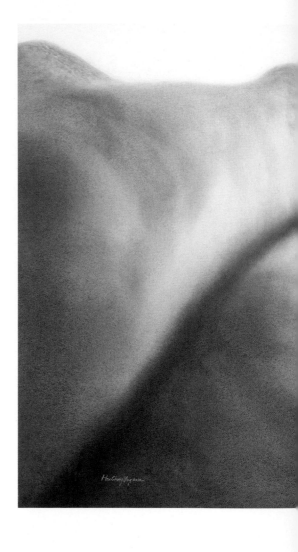

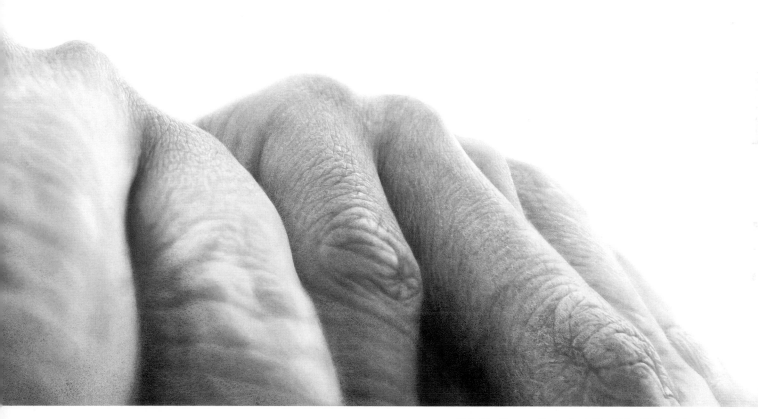

那山 The Mountain Range ｜ 水彩，2020，152.5 x 63.9 cm

創作理念 / Concept

侯忠穎關注於我們所身處的變化世界，運用最原始簡單的主體—「手」，以「見微知著」的眼光觀察人類的雙手，掌握並表現瞬息萬變的大千世界。「手」在他的作品中是人的延伸意象，透過手作為主題的藝術表現形式，去度量、試探、感知、表現、隱喻人類與世界難以捉模的關係。他的創作如同千變萬化的手一般，表現形式多元。其作品曾於台灣、中國、英國、日本、新加坡、秘魯、香港等地的美術館與畫廊展出，同時獲英國王子傳統藝術學院、國立台灣美術館、藝術銀行、國立國父紀念館、奇美博物館等單位收藏。

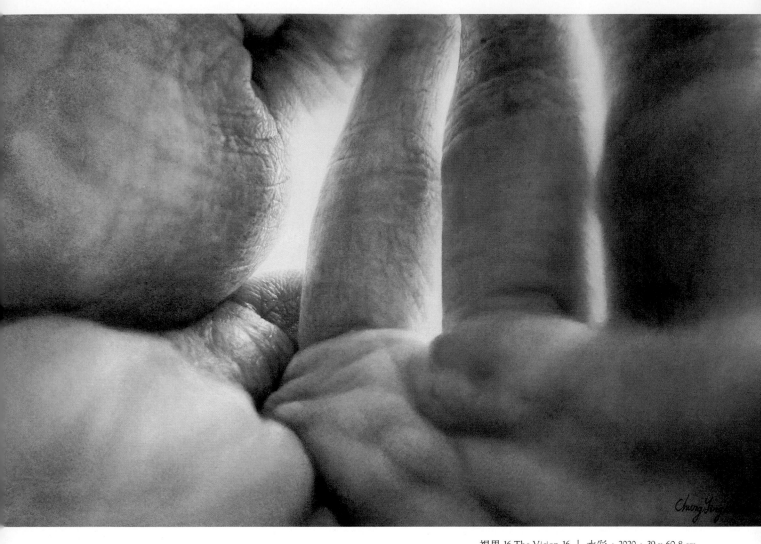

視界 16 The Vision 16 ｜ 水彩，2020，39 x 60.8 cm

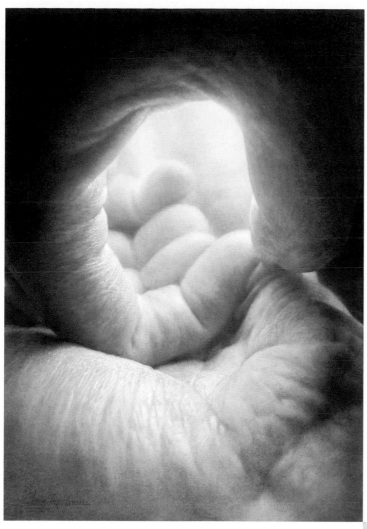

視界 17 The Vision 17 ｜ 水彩，2020，39 x 52.8 cm

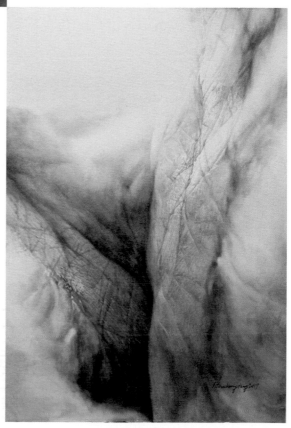

視界 10 The Vision 10 ｜ 水彩，2017，39 x 58 cm

Huang
Tung -
Piao

洪東標

1955
臺灣師大美術研究所碩士

簡歷 / Resume

中華亞太水彩藝術協會創會理事長

水彩經典 2023 台北雙年展策展人

—

個展 / 聯展 / Solo Exhibition/Group Exhibition

2023 台灣水彩經典雙年鑑企劃暨 2023 水彩經典
台北水彩雙年展策展人

2019 企劃「台灣水彩主題精選」系列專書出版暨展出

2018 出席義大利國際水彩節作品獲典藏於義大利法比
亞諾世界水彩博物

2016 獲聘玄奘大學藝創系助理教授、2021 獲聘講座副教授

2015 企劃「水彩解密」專書系列出版暨展出

2014 獲邀中國青島國際水彩雙年展作品獲藏中國水彩
博物館（青島）

—

獲獎 / Award

2019 馬來西亞國際線上水彩競賽風景類－首獎
52 屆中國文藝協會 / 水彩類－文藝獎章

1987 教育部文藝創作獎－第三名

1984 全省美展 / 水彩類－第一名（省府獎）
第十屆全國美展水彩類－佳作獎

1983 全省美展 / 水彩類－第四名（台南市獎）

圖／陌巷裡的陽光－參考資料

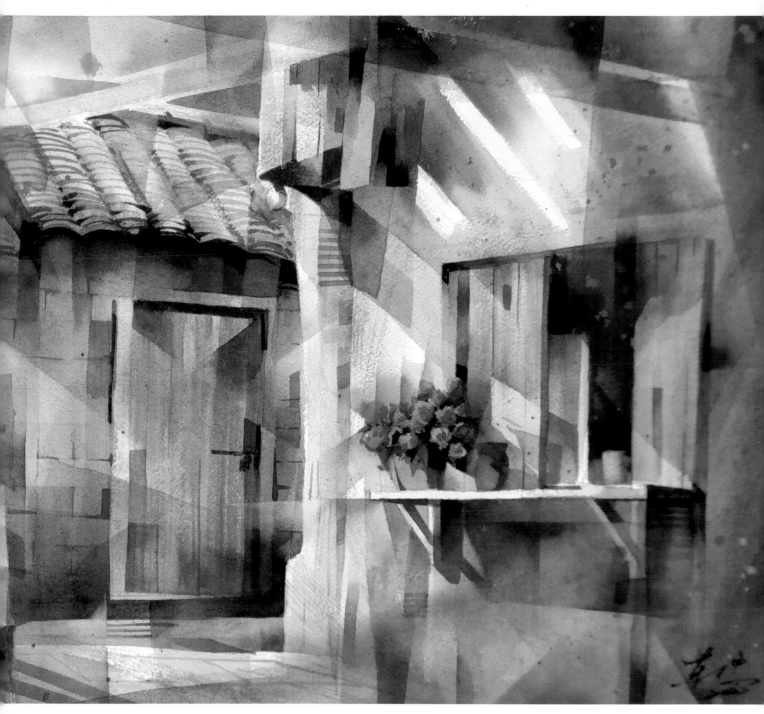

陌巷裡的陽光｜水彩，2022，38 x 54 cm

色彩運動｜水彩・2022，53 x 37 cm

飛越秋天｜水彩，2023，35 x 77 cm

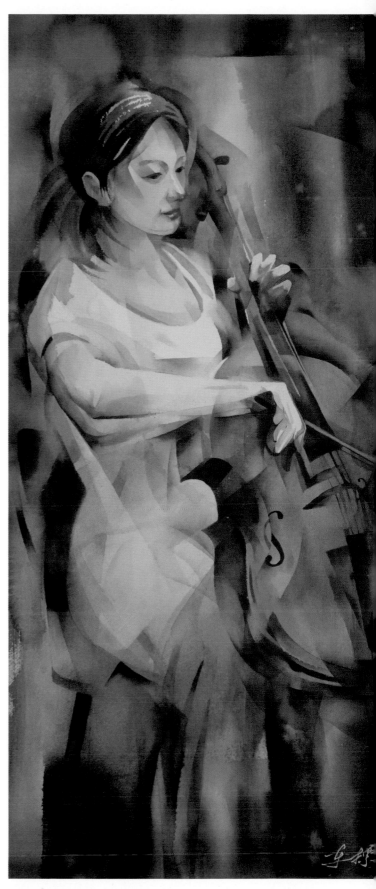

韻律｜水彩，2023，75 x 35 cm

Fan
You -
Cheng

范祐晟

國立台灣師範大學美術研究所畢業
國立台灣藝術大學美術學系畢業

簡歷 / Resume

中華亞太水彩藝術協會正式會員

—

獲獎 / Award

2020 第 5 屆中山青年藝術獎油畫類 − 第三名

2016 第 34 屆桃源美展水彩類 − 第三名

2016 第 5 屆全國美術展水彩類 − 金獎

2015 第 20 屆大墩美展 − 大墩獎

2013 第 30 屆宜蘭美展 − 宜蘭獎

—

個展 / 聯展 / Solo Exhibition/Group Exhibition

2022 STAART 亞洲插畫藝術博覽會，高雄承億酒店，高雄

2020 水的記憶范祐晟、羅宇成雙個展，福華大飯店，臺北

2020 殘存風景范祐晟、李岡穎雙個展，師大德群畫廊，臺北

2019 活水桃園國際水彩雙年展，桃園市政府文化局，桃園

2016 范祐晟水彩個展，大璞人文咖啡館，台北

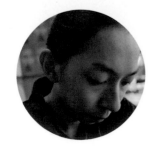

圖／青寓−參考資料

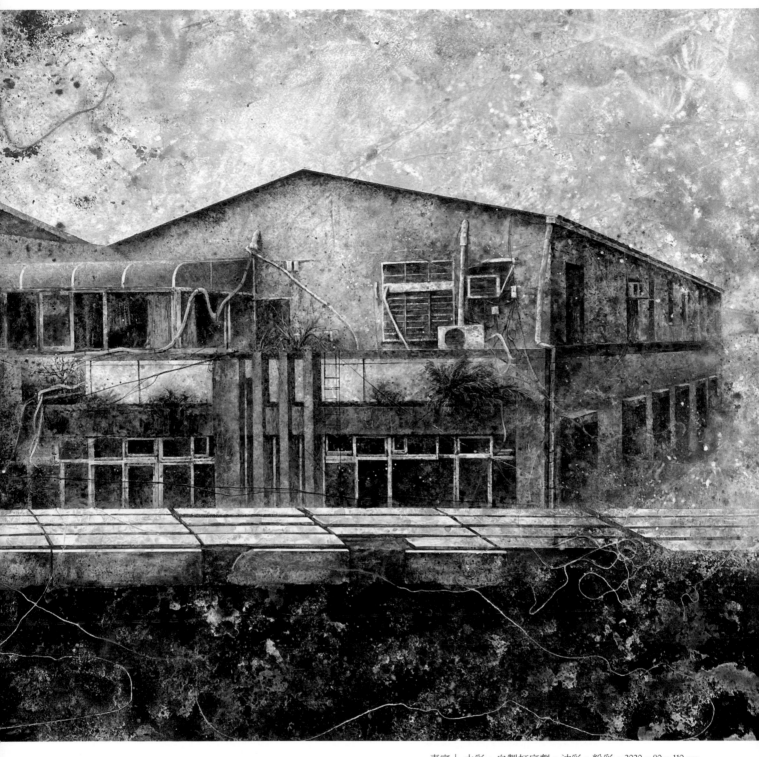

青寓｜水彩、自製打底劑、油彩、粉彩，2020，80 x 110 cm

創作理念 / Concept

我在生活裡尋找喜悅，並寫下回憶，我想畫出片段般一點一滴的記憶，記憶的畫面不會像照片一樣那麼清晰明亮，不論現在或是回憶從前，讓我記憶最深的都是觸覺記憶，比如說：斑剝的牆面、石頭的紋路、生鏽的質感等等，我很喜歡觸摸各種質地，這個東西到底是滑的軟的黏的脆的都想知道，對於這些紋路我都特別有感覺，

可能是從小住在宜蘭，宜蘭常常下雨，天氣很潮溼，家裡的牆壁上常常有剝落的漆面或是滲水造成的裂紋，面對著這樣的質感也成為了我對於家的一個記憶點，每當看著這些質地我都覺得格外的迷人也很有感觸。

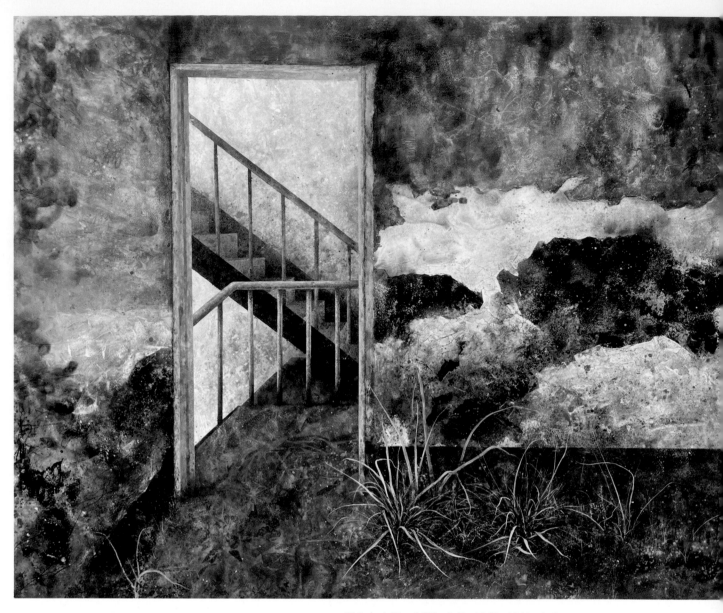

群山｜水彩、自製打底劑、油彩、粉彩、灰燼，2021，125 x 154 cm

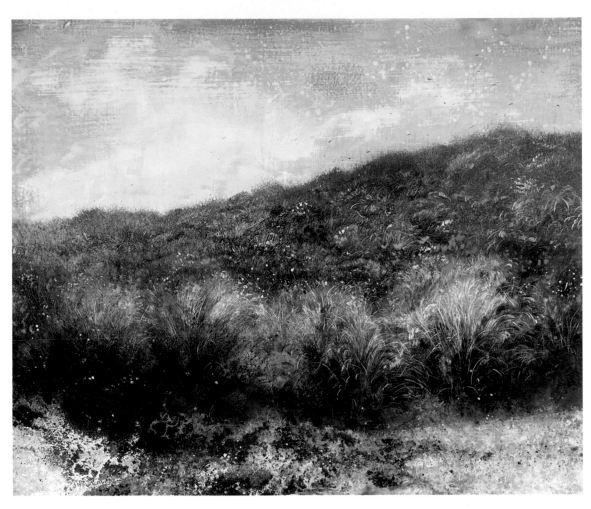

蒼緩｜水彩、自製打底劑、粉彩、棉布，2020，60 x 72 cm

薔萃｜水彩、自製打底劑、油彩、碳粉，2021，123 x 154 cm

Weng
Liang -
Yuan

翁
梁
源

1965

簡歷 / Resume

玄奘大學藝術與創意設計學系系主任

桃園市水彩畫協會首屆理事長

2020 作品「等待方舟」登入教育部 109 新課綱國中

藝術八上的課本介紹

2022「水彩的可能」策展人，桃園文化局，桃園

曾任新竹美展、馬可威亞洲盃水彩比賽、大墩美展、

新北市學生美展等評審委員

—

個展 / 聯展 / Solo Exhibition/Group Exhibition

2020 國美館「版印潮」國際版畫主題展，國美館，台中

2018 德國 INSIDE artzine 收錄藝術家作品聯展 ，Vanilla
　　 Gallery 香草藝廊，東京，日本

2018 宇宙連環圖，國美館藝術銀行，台中

2019 活水 – 2019 桃園國際水彩雙年展，桃園文化局， 桃園

2019/2021 活水 – 桃園國際水彩雙年展，桃園文化局， 桃園

圖／加泰隆尼亞－白鳥之歌－數位

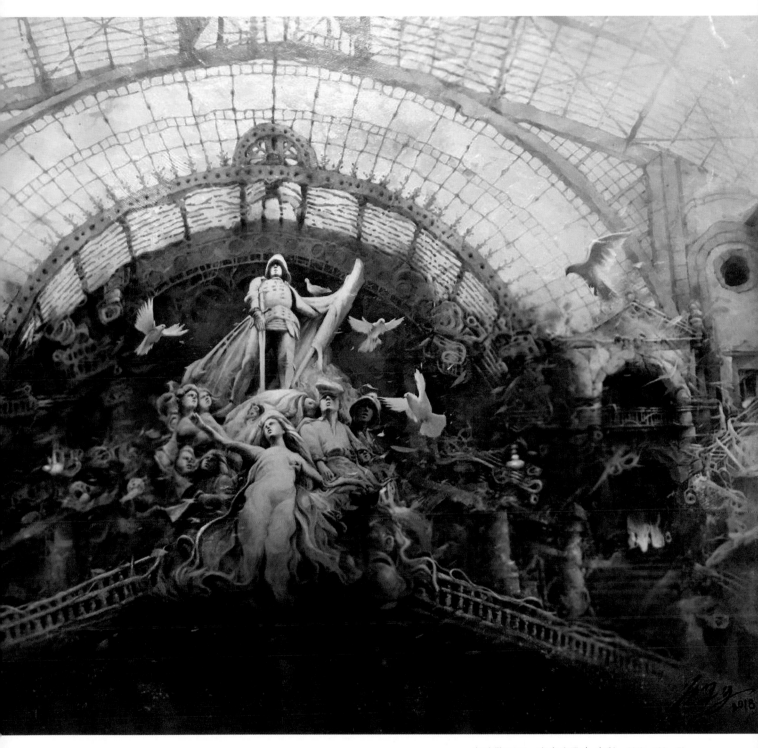

加泰隆尼亞－白鳥之歌 ｜ 水彩，2018，108 x 79 cm

創作理念 / Concept

近年來透過複合水彩的創作研究，作品充滿了水彩的實驗性風格。

關於風格技法的摸索，以水彩的渲染及沉澱效果，融合了古典油畫層層罩染的層次，為其營造水彩融合古典油畫的風格所需，而在繪畫的技巧上也必須融合二種單一媒材的不同技巧運用。我嘗試製作出立體肌理，為其在第一層底色以水彩及壓克力墨水混合渲染，借其凹凸的肌理使其顏料自然沉澱，企圖改變透明水彩的輕薄轉為厚實。作品風格特色企圖散發出一種神秘而寧靜的內斂能量。

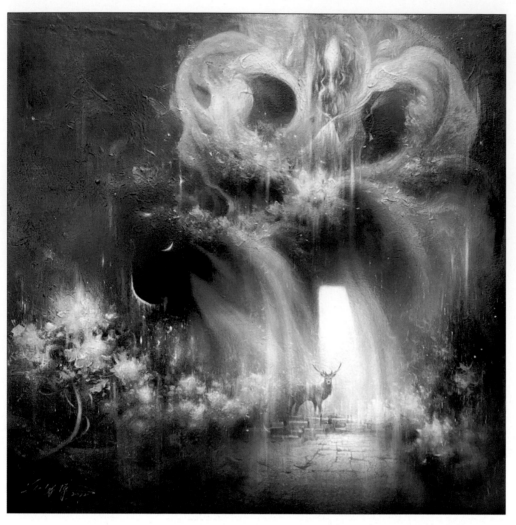

末日花房（一）｜ 麻布、自製水彩打底劑、複合水彩，2022，90 x 90 cm

末日花房（二）｜ 麻布、自製水彩打底劑、複合水彩，2022，100 x 100 cm

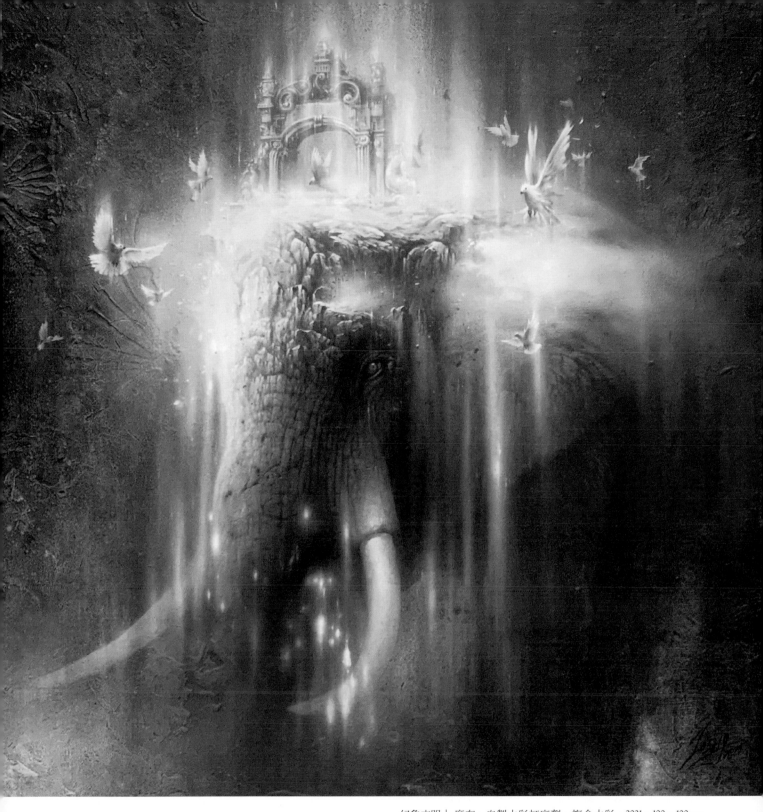

幻象文明｜麻布、自製水彩打底劑、複合水彩，2021，100 x 100 cm

Chang
Hong -
Bin

張宏彬

國立臺灣師範大學美術研究所

簡歷 / Resume

中華亞太水彩藝術協會理事

桃園市水彩畫協會理事

中華亞太水彩藝術協會主辦之【秋色大展】策展人

台灣好基金會《池上藝術村》駐村藝術家

—

獲獎 / Award

2022 桃園市第 40 屆桃源美展水彩類－第二名

2022 臺中市第 27 屆大墩美展水彩類－第三名

2022 第 85 屆臺陽美術展覽會油畫類－銀牌獎／國泰世華銀行獎

2021 彰化縣第 22 屆磺溪美展油畫水彩類－優選

2020 新北市美展水彩類－第二名

2019 臺中市第 24 屆大墩美展水彩類－第三名

2019 臺北華陽水彩寫生大獎－《畫我臺北》－首獎

2019 桃園市第 37 屆桃源美展水彩類－第二名

2018 法國水彩雜誌 "The art magazine for watercolourists"

　　所舉辦之 Readers' competition 獲得 1st prize

2017－2018 台北光華杯寫生比賽大專社會組金獅獎

—

聯展 40 次，個展 15 次。

圖／微光‧ 低吟－參考資料

微光・低吟｜水彩畫布，2022，48.5 x 130 cm

創作理念 / Concept

從室外對景寫生到畫室內的創作，就是希望將外在風景形式與內涵透過再造、綜合及整合，加上心靈幻化後融匯到作品中，因此透露出的訊息便不單只有物像符號般的旨趣，同時也是個人深層思維的探索。

在創作的演進過程當中，題材內容漸漸地由自然取代人為，物象似有似無的狀態多了幾分想像。綠色調在創作中所扮演非常重要的角色，正因綠色是大地的色彩，也是可以讓我感到平靜的色彩，希望藉此引申人生境界的永恆性，藉此印證生命裡色身與精神的相互交替。此觀點是我繪畫中一個很重要的精神指標，也是憑藉的依靠。

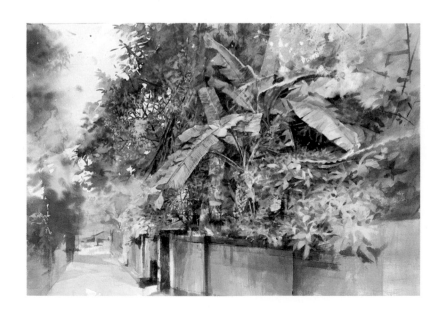

午后戀曲 ｜ 水彩，2021，38 x 56 cm

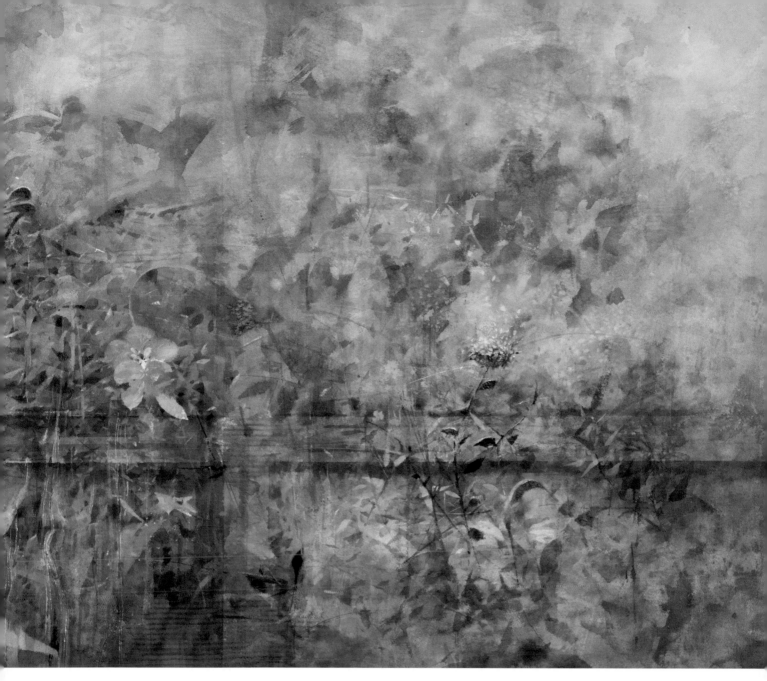

八方之偈 ｜ 水彩，2022，76 x 179 cm

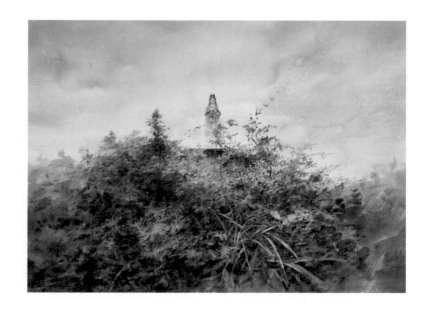

觀　自在 ｜ 水彩，2022，56 x 76 cm

Chang
Ming -
Chyi

張明祺

簡歷 / Resume

台中恆安製藥有限公司 總經理

中華亞太水彩藝術協會 副理事長

台灣藝術家法國沙龍協會 評議委員

台灣中部美術協會 理事

—

獲獎 / Award

2021 台中市資深優秀藝術家

2014 大陸第 12 屆全國美展 港澳台地區水彩類－特優獎

2009 法國藝術家沙龍展－銀牌獎

2005 第 59 屆全省美展水彩類－優選

2004 第 58 屆全省美展水彩類－優選

2004 第 3 屆玉山美展水彩類－第一名

2004 南瀛藝術獎水彩類－桂花獎

2003 南瀛藝術獎水彩類－桂花獎

2003 第 57 屆全省美展水彩類－第一名

2003 第 50 屆中部美展水彩類－第二名

圖／逆光的街景－參考資料

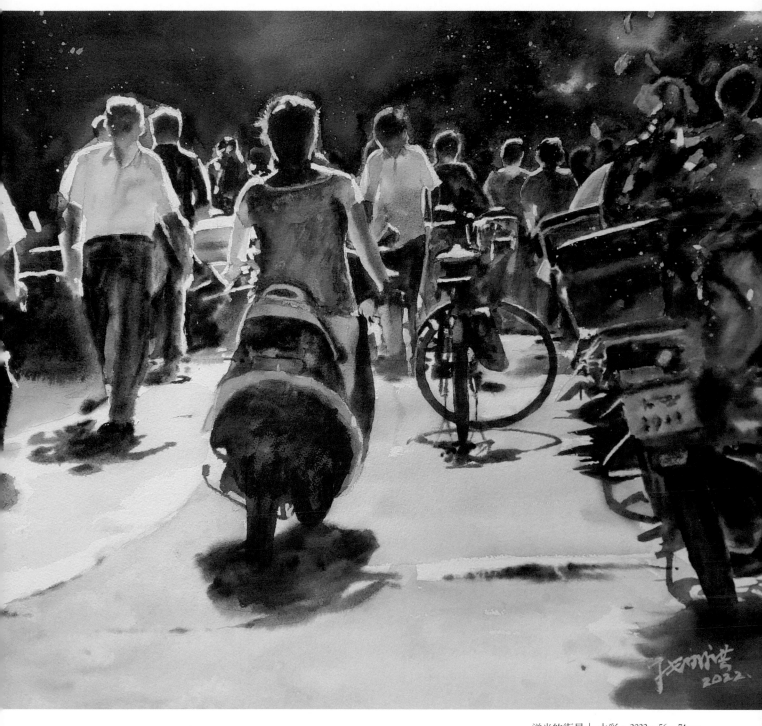

逆光的街景｜水彩，2022，56 x 74 cm

創作理念 / Concept

繪畫是一種經驗的累積與用心觀察的紀錄，要有充滿愛心的創作情懷，透過作品把自己的性格表現出來，創作必須具備自己的風格與生命力，要有想法與靈魂支撐。如果缺乏則經不起時間的考驗，畫自己熟悉的東西，畫自己認為美好的事物，最後再將他凝聚到創作之中。

特別喜歡懷舊的鄉土題材與瞬間光影的捕捉，技法上則努力掌握水彩特有的透明感與渲染，營造出柔美的質感並充分展現水彩的特性。以極為細膩的筆法描繪是我作品很大的特色，水彩創作是我一生的最愛，有著畢生創作的使命感。希望呈現樸拙、沉潛的感覺，將光影虛實之間的美感揮灑出來，在理性與浪漫之間不停的交錯。

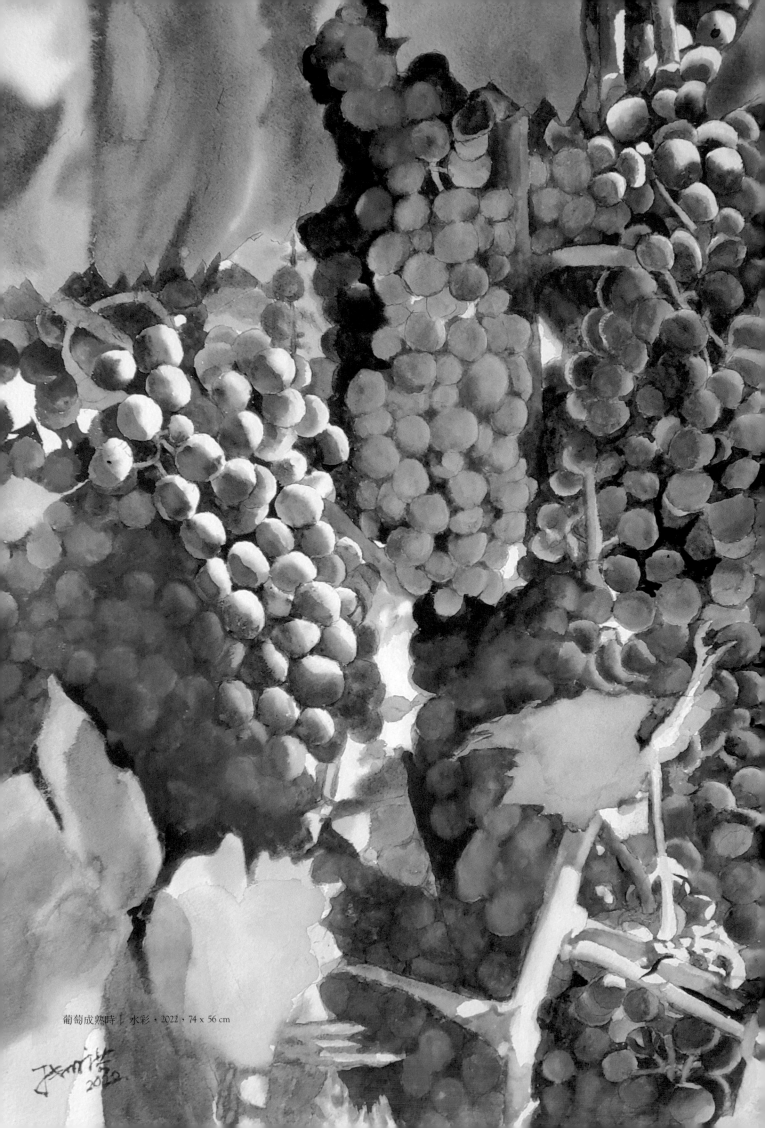

葡萄成熟時｜水彩・2022・74 x 56 cm

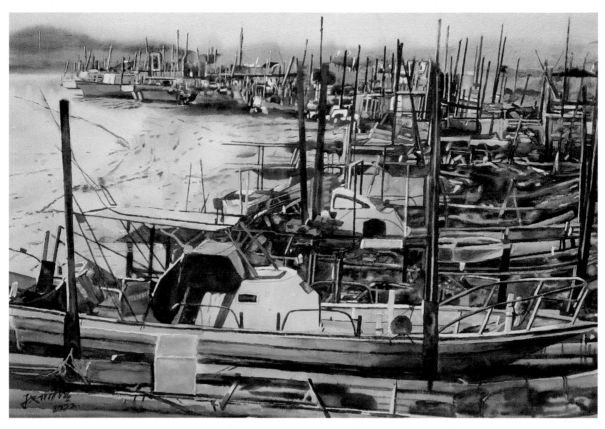

崁仔尾漁港 ｜ 水彩，2022，74 x 104 cm

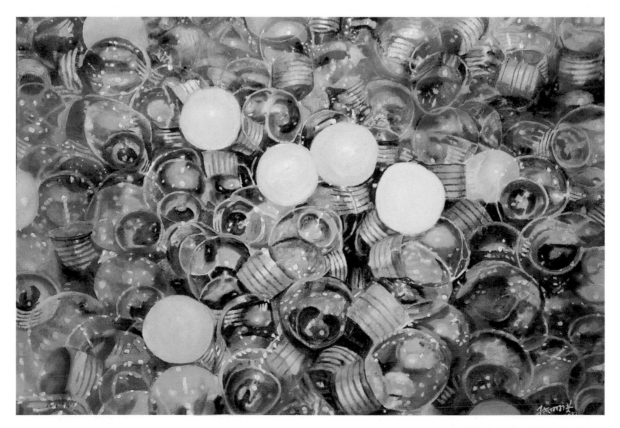

燈泡 ｜ 水彩，2022，74 x 104 cm

Chang
Bo -
Zhou

張柏舟

1943 年生於台灣彰化
國立台灣師範大學美術系
美國愛荷華州立大學藝術與設計系碩士

簡歷 / Resume

國立台灣師範大學美術系教授及設計研究所教授兼所長

個人作品兩頁及資料榮登『2022 THE WORLD OF URBAN SKETCHING 』一書

曾任全國美展、台北美展、大墩美展、全國學生美術比賽評審委員、華揚美展、馬可威水彩大展、風野杯寫生比賽，台灣藝術博覽會寫生比賽等評審，水彩作品多次個展、受邀聯展等目前致力於推展全民戶外寫生、城市速寫活動。

——

個展 / 聯展 / Solo Exhibition/Group Exhibition

2022 似景非景作品聯展，福華沙龍

2021 情投藝合作品聯展，北投公民會館

2019 板橋 435 藝文特區作品聯展

2019 宣藝術張柏舟「輕舟行旅」水彩個展

2017 第一屆「活水」畫家水彩作品聯展，桃園文化中心

2015 畫家畫金門寫生聯展，福華沙龍

2010 馬祖行聯展，中正紀念堂

2010 兩岸水彩名家交流大展

2000 張柏舟水彩個展，東亞藝廊

2000 張柏舟設計繪畫個展，師大藝廊

圖／三貂嶺山村渡舟－參考資料

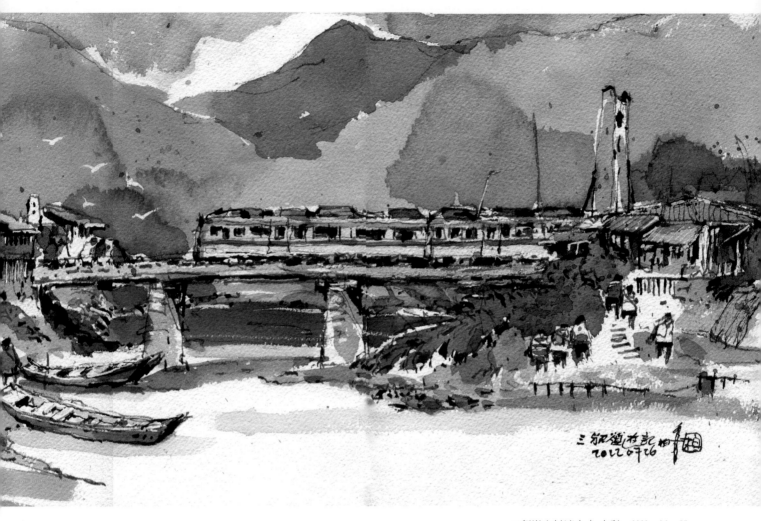

三貂嶺山村渡舟｜水彩，2022，26 x 55 cm

創作理念 / Concept

現場作畫是畫家面對美景湧上的一種直接美感心境的表達，此種情感的傳達也是與觀眾最能近接的共通點，因此我重視現場感，每張作品必須是臨場的現況，希望藉此與欣賞者有所共鳴，透過手繪紀錄實景也讓欣賞者實質認知的方式，線條與色彩在畫面交織形成最美的感受，如此畫面就是我作畫的原則。

通常我會以最簡單的繪畫工具，走畫遊歷全省都市與鄉村各角落，透過即時的手繪能力，表現個人對當下環境、城市空間之人、時、事、地、物的視覺呈現與文化或歷史的回顧認識，並累積個人圖像經驗，當成我在寫生以後創作的思考來源，從一張張手繪相當人性化寫生之美感作品的傳達，也是造就我個人樂活人生的生活紀錄，同時並由此而能分享給朋友快樂。

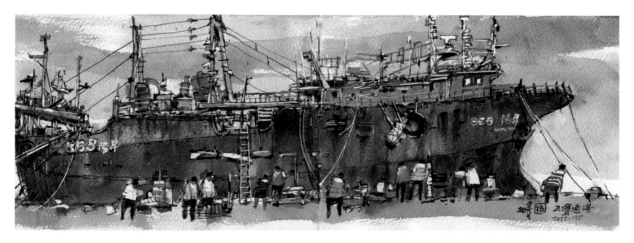

正濱漁港昇陽號遠洋漁船 ｜ 水彩，2022，19 x 54 cm

後慈湖｜水彩，2020，28 x 74 cm

龍潭甘家堡｜水彩，2021，19 x 54 cm

Chang
Chia -
Jung

張家荣

台灣師範大學美術博士班
台灣師範大學美術研究所
台灣藝術大學

簡歷 / Resume

中華亞太水彩協會副理事長

—

獲獎 / Award

2022 新北美展水彩類－第二名

2021 全國美展水彩類－金牌獎

2013 全國美展水彩類－金牌獎

2010 台灣藝術大學美術學院－傑出創作獎

2008 青年水彩寫生比賽（大專組）－第一名

—

個展 / 聯展 / Solo Exhibition/Group Exhibition

2020 水彩的可能，桃園文化局，桃園

2018 掬水畫娉婷，國父紀念館博愛藝廊，台北

2014 北臺八縣市藝術家聯展，台北

2013 被遺留下的／張家荣個展，宜蘭縣文化局，宜蘭

2012 狂彩 · 雄渾／新生代雙全開水彩畫展，台北

—

策展 / Curate

2021 台灣水彩精選－形上形下，藝文推廣處， 台北

圖／ Labor of Love －參考資料

Labor of Love ｜ 水性媒材，2020，110 x 200 cm

創作理念 / Concept

藝術家張家荣善於使用個不同媒材進行創作，在諸多媒材中偏好使用水彩記錄自身的生活，藝術家認為每個媒材擁有不同的語彙與想傳遞的訊息，因此選用輕柔、透明、內斂的媒材來處理自身情感書寫再適合不過，諸如自己的家鄉、爬過的山林、生活的海邊、旅行過的城市，借景抒情表現不同種情緒，使水彩媒材語彙更為凸顯。

To Hatch A Dream ｜ 水性媒材，2018，55 x 55 cm

那山 ｜ 水性媒材、宣紙畫布，2021，175 x 130 cm

Endless Love ｜ 水性媒材，2019，162 x 110 cm

Chuang
Ming -
Chung

莊明中

國立台灣師大美研所碩士
中央美術學院美術學博士

簡歷 / Resume

國立台中教育大學美術學系專任教授

國立臺灣師範大學美術學系兼任教授

曾任國立台中教育大學美術學系所主任、秘書室主任秘書

全國美展、台中市大墩美展、全國百號油畫大展等評審

委員、文化部藝術收藏甄選審議委員、台中市立美術館

、桃園市立美術館典藏委員

—

個展 / 聯展 | Solo Exhibition/Group Exhibition

2022 台澳義國際水彩交流展／台灣師大德群藝廊

2022 百川匯流－台灣師大創校百年美術系教授聯展／
 台北國父紀念館

2021 莊明中油畫創作展／臺北 RISR Art Studio

2020 心海凝視－莊明中油畫創作邀請展／大墩文化中心

2019 中央美院與台灣師大美術系交流展／師大德群藝廊

2018 海洋進行式－莊明中創作個展／中興大學藝術中心

2016 寶島曼波－莊明中創作個展／國立彰化生活美學館

2013 海族讚歌－莊明中個展／台灣文化會館

2012 彰化縣藝術館莊明中邀請個展

2010 臺北國父紀念館莊明中邀請個展

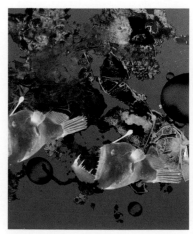

圖／海底劇場－參考資料

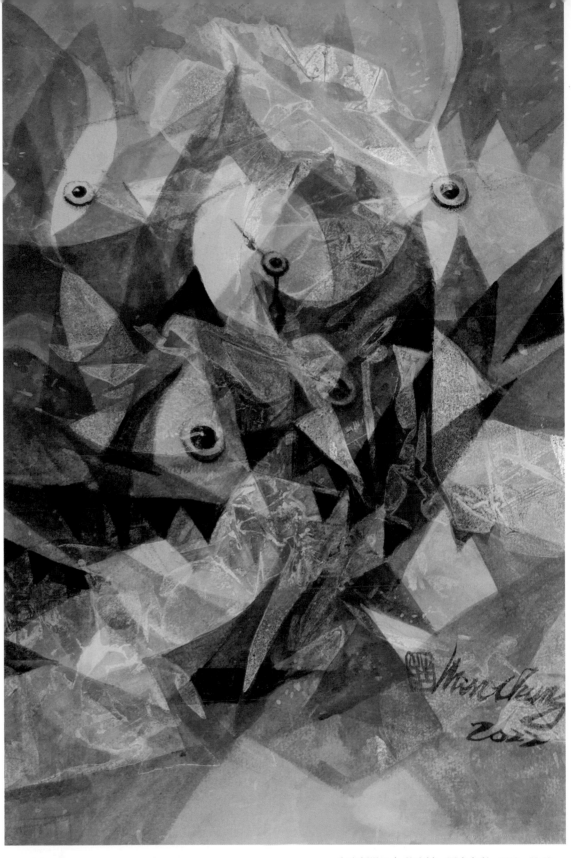

創作理念 / Concept

海底劇場系列作品是莊明中持續創作關注的海洋文化議題。以半具象和抽象的繪畫方式，藉由跨時空的表現手法，在真實與虛擬的交互中，呈現作者對眼前變動世界的描述。作者運用解析構成的形式、深海燈籠魚的自我比擬，描寫海底劇場的海洋變奏曲。在遼闊的海洋意識裡，曼波舞曲的熱情、自由、奔放的湧向世界。作者的創作在肌理營造和色彩揮灑中譜出如史詩般的多元變奏曲。也希望這股海洋與世界流動，並喚起大家對原鄉的感動和海洋文化的尊重。

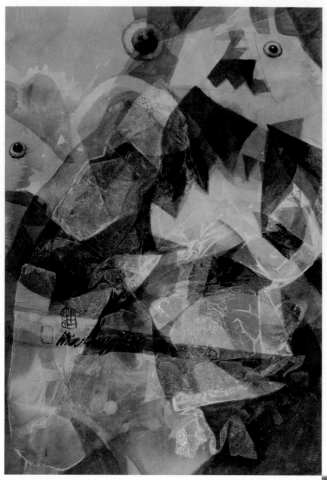

海底劇場 II ｜ 基底材、壓克力彩，2022，55 x 38 cm

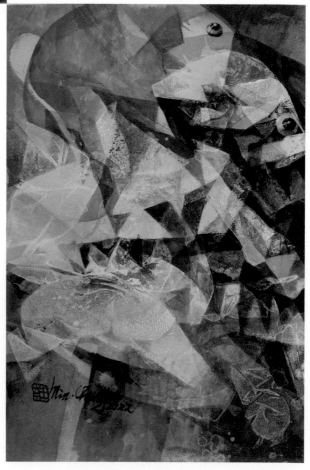

海底劇場 III ｜ 基底材、壓克力彩，2022，55 x 38 cm

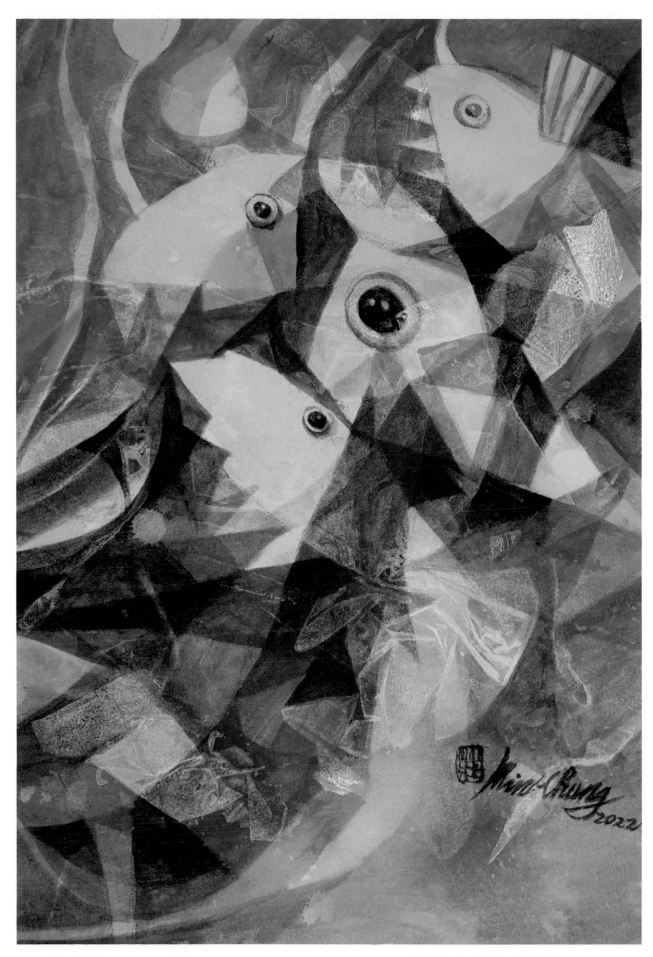

海底劇場IV｜基底材、壓克力彩，2022，55 x 38 cm

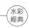

Kuo
Tsung -
Cheng

1956，台南市

郭宗正

簡歷 / Resume

台南郭綜合醫院 總裁

台南市美術館 董事

台灣水彩畫協會 副理事長

台灣國際水彩畫協會 常務理事

中華亞太水彩藝術協會 理事長

台灣南美會 理事長

臺陽美術協會 會員

圖／琴韻－參考資料

個展 / 聯展 / Solo Exhibition/Group Exhibition

2022 郭宗正水彩創作展－國立國父紀念館／德明藝廊

2020 郭宗正水彩人物創作展－臺南美術館 II 館

2017 台日水彩畫會交流展－畫冊出版暨策展人

2017 孕藝永恆之美／郭宗正博士水彩創作個展－吉林藝廊

臺陽美術展覽會展得獎 6 次

法國獨立沙龍學會得獎 8 次

法國藝術家沙龍得獎 7 次

日本水彩畫會水彩聯展得獎 7 次

臺南市美術館 作品入藏

台南奇美博物館 作品入藏

創作理念 / Concept

女性之美作爲繪畫題材，在美術史上留下許多膾炙人口的世界名畫。近代以水彩表現女性的英國畫家威廉・盧梭・弗林特（William Russell Flint），或晚近的美國畫家斯蒂夫・漢克斯（Steve Hanks），二人表現女性滋潤豐滿肌膚，陽光灑落在身體上的色彩變化，或置身於居家生活場景，營造了魅力無窮氛圍，而廣

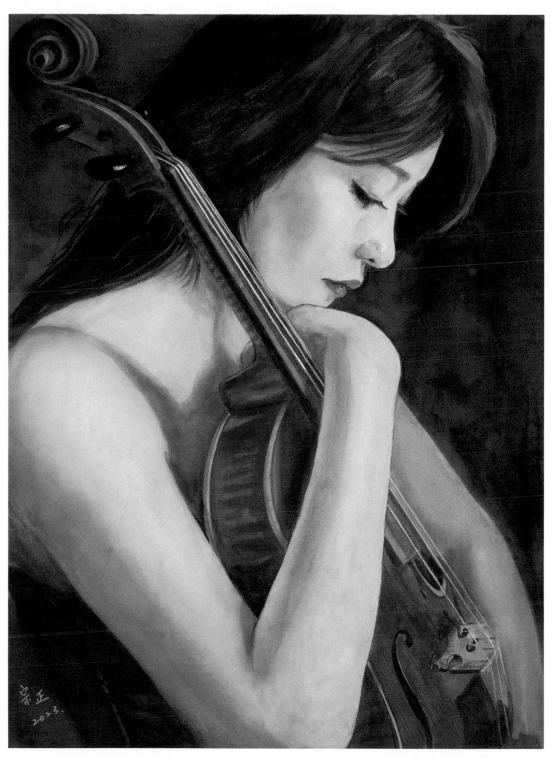

琴韻｜水彩，2023，76 x 56 cm

受世人喜愛。

近年我以女性寫實主義爲創作職志，體會出人物創作除了形體軀殼之外，內在情感刻畫尤爲第一要務，而情感表現完全寄託在臉部五官表情、動態和手腳四肢，除此之外，衣服紋飾更能襯托出優雅高貴的氣質，所以透過精準造型，運用水和彩互爲融合參透，我花了很多心血

大力著墨衣紋服飾，由複雜紋飾、披紗、柔軟質料等細微變化，借助它們外在的造型，詮釋婀娜多姿體態和加深內心情感表露，有時還刻意不放過精密細節，巨細靡遺描寫，呈現溫柔婉約、高雅有韻味的女性美。以此短文分享。

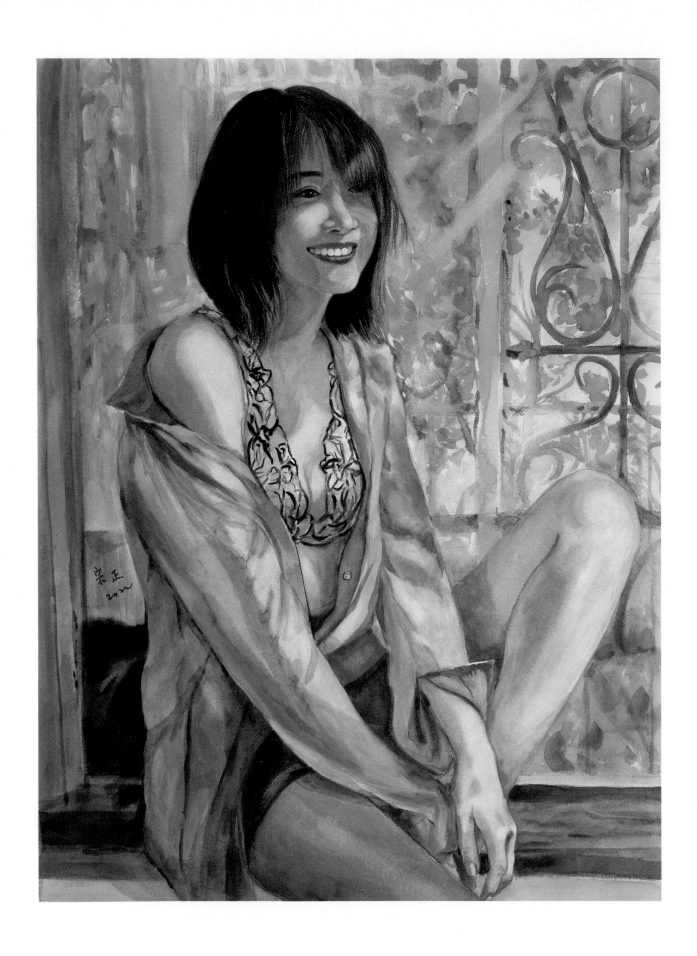

左｜倚窗淺笑｜水彩，2022，76 x 56 cm　　　　　右｜擺拍瞬間｜水彩，2022，109 x 79 cm

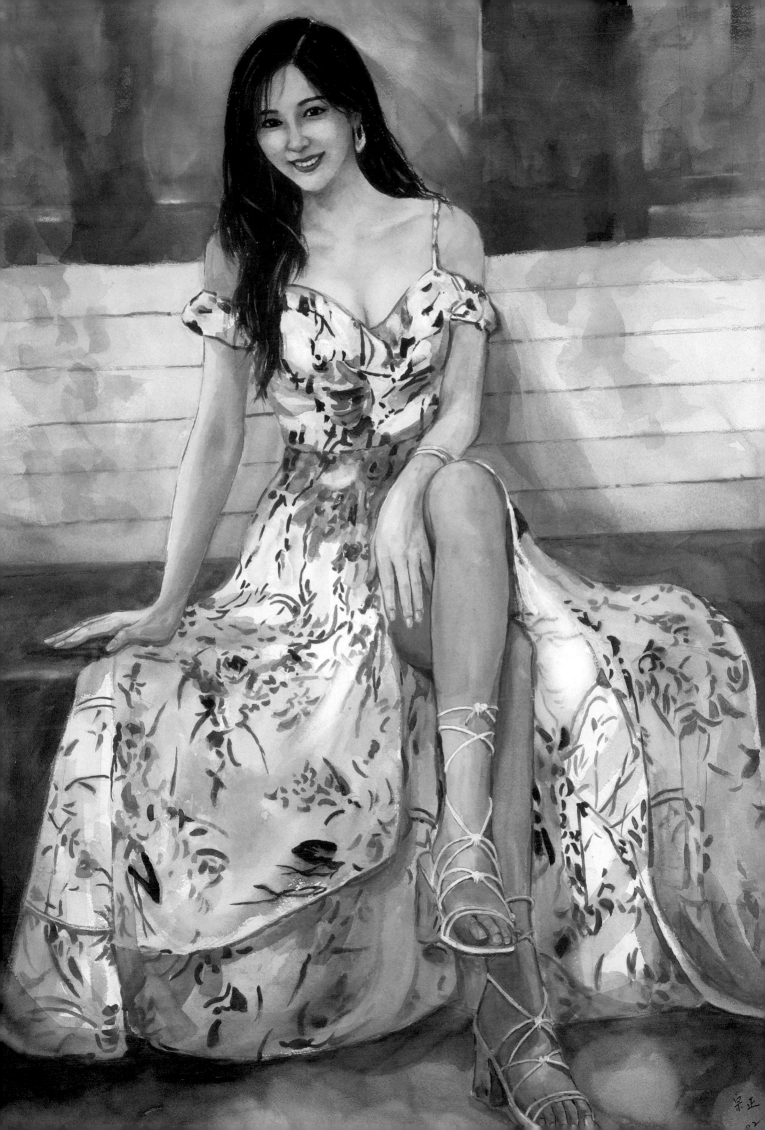

Kuo
Ming -
Fu

郭明福

台灣師大美術系所
美國 Fontbonne University 藝術碩士

簡歷 / Resume

北士商廣告設計科主任

銘傳大學商設系助理教授

台灣國際水彩畫協會榮譽理事長

國立嘉義中學傑出校友獎

全國美展等各大重要美展評審

—

個展／聯展 / Solo Exhibition/Group Exhibition

國內個展 計 43 次（2021 止）

國外個展 2014 接受俄羅斯國家博物館邀請到莫斯科等地舉

辦三場水彩巡迴展覽

出版個人藝術相關書籍計二十餘冊

中華民國畫學會「金爵獎」2007 水彩類得主

策展桃園文化局「活水」暨「水彩的可能」計六次

圖／玉山－參考資料

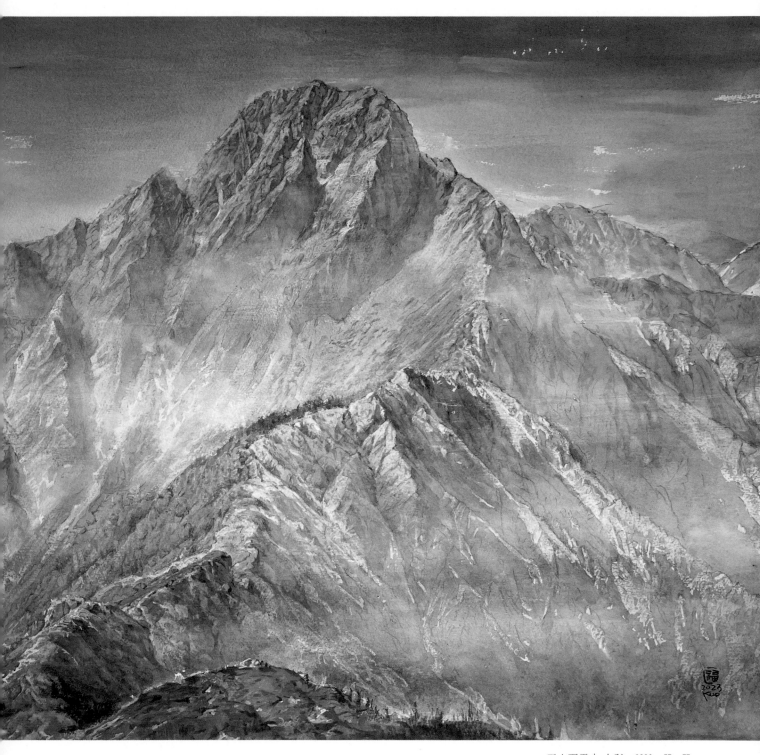

玉山夏霧｜水彩，2023，57 x 77 cm

創作理念 / Concept

我愛爬山，長年專注以國內外大山為題材作畫。除了
描繪山岳的形色質等表象外，還對山岳崇高峻峭的精
神，陽光雨霧的環境氣氛，以及生命皆有情的內在靈
魂感動。我也愛下圍棋，從棋藝中體驗人生哲學和繪畫

哲理。在定石、序盤、中盤、收官的過程裡，領悟構圖、
節奏、主賓、收尾的取捨道理，轉化為繪畫創作的養分。

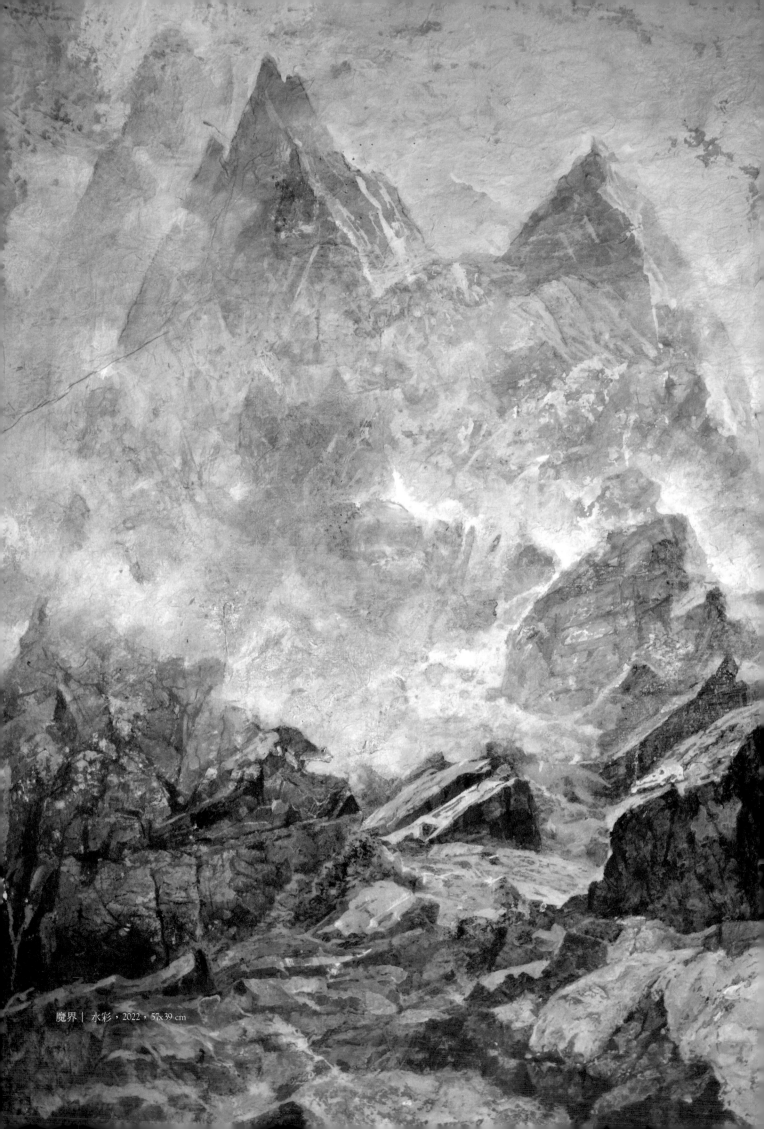

魔界｜水彩‧2022，57x39 cm

千山一水 | 水彩，2022，57 x 77 cm

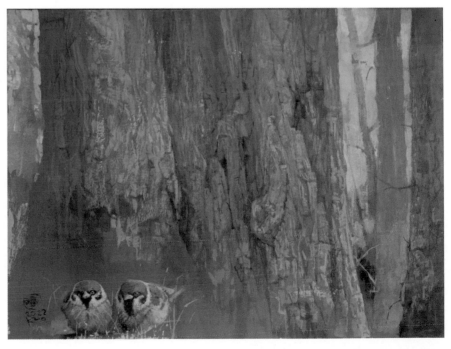

依 | 水彩，2022，29 x 39 cm

Chen
Wen -
Lung

陳文龍

簡歷 / Resume

高雄水彩畫會會長

台灣國際水彩畫協會常務理事

今日畫家協會常務理事

台灣南部美術協會常務理事

日本現代美術協會理事

中華民國藝評人協會（AICA）國際會員

高雄美術館「高雄獎」、中山青年藝術獎、高雄市文化中心、大墩美展、礦溪美展、台南美展、聯邦獎、全國學生美展等評審委員。國立台灣藝術教育館諮詢委員、台南市美術館典藏委員、國立國父紀念館西畫審議委員

——

個展 / 聯展 / Solo Exhibition/Group Exhibition

2021 活水－桃園國際水彩雙年展，桃園市文化中心

2019 策展台灣國際水彩畫協會聯展，高雄市文化中心

2018 馬來西亞國際藝術雙年展、亞細亞國際水彩聯盟展、日現展、水彩的可能／桃園水彩藝術展，台南逗熱鬧、台南美術館開館展

2015 土地・印記／陳文龍水彩創作研究展，高雄市立美術館水彩個展11次，作品曾參加台灣、美國、日本、澳洲、韓國、中國、新加坡、馬來西亞、泰國、印尼等亞細亞國際水彩聯盟展及國際水彩邀請展，作品高雄市立美術館典藏

圖／午后－參考資料

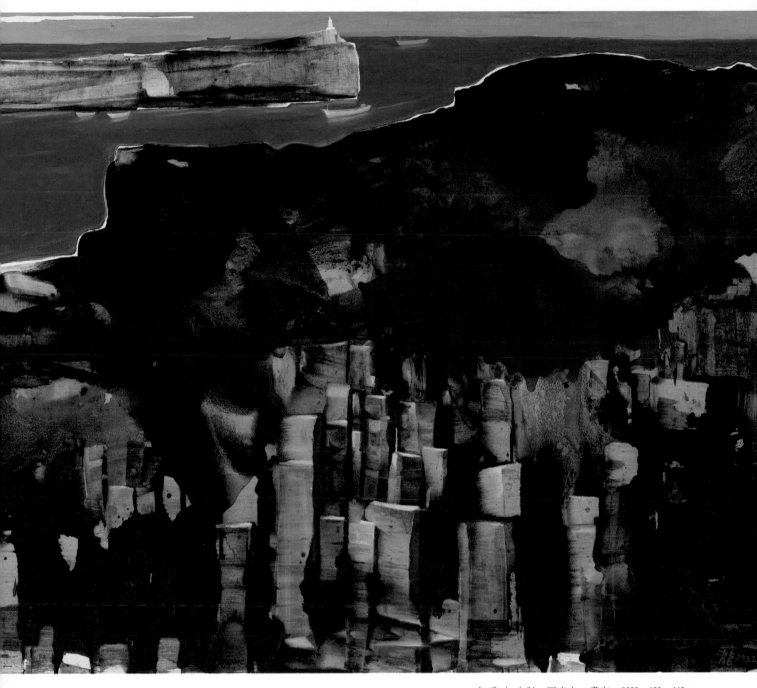

午后 ｜ 水彩、壓克力、畫布，2022，130 x 162 cm

創作理念 / Concept

觀照、留白、堅持。藝術貴在創造，創作是觀念的具體表現，思想是創作的靈魂，美不僅是知識、技術的追求，更是智慧的呈現。創作貴在有感而發，作品應打開生活當下的真實與新境，將生命力注入創作。我喜愛用寬廣塊面筆觸，深沉樸拙色彩詮釋周遭所見，隨著歲月增長，生活體悟淬煉，透過彩筆探窮「觀照」

天地之美，秉持「留白」生活哲學，珍貴對水彩創作的「堅持」，冀望藝術生命更豐盛圓熟。

近年創作題材多著重土地的關注，探究自然宇宙內在奧秘，透過時空轉譯，版畫技法呈現歲月痕跡印記，抽離客觀描繪表現，熱衷實驗媒材應用，研究水彩多元面貌之可能性，藝術永恆，創作生命無止境。

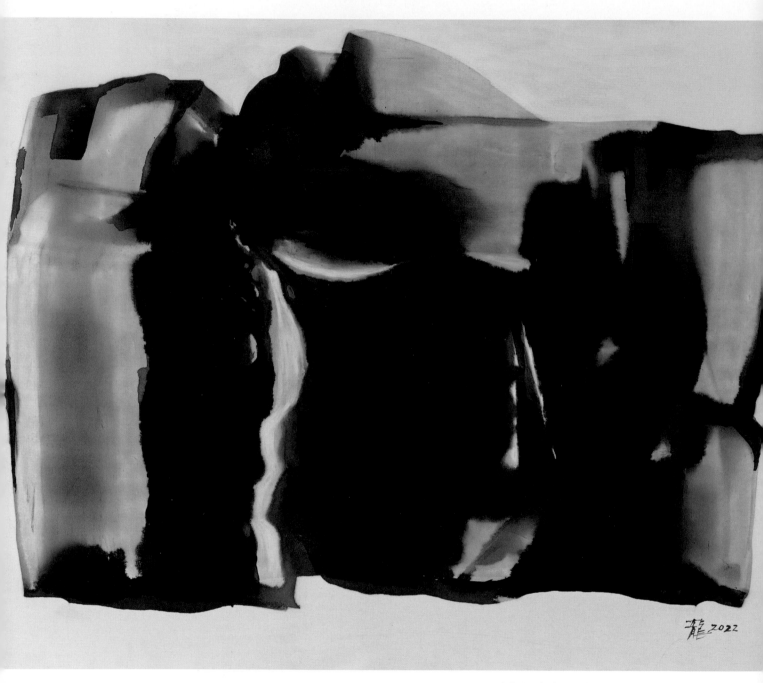

山水印記 ｜ 水彩、畫布，2022，130 x 162 cm

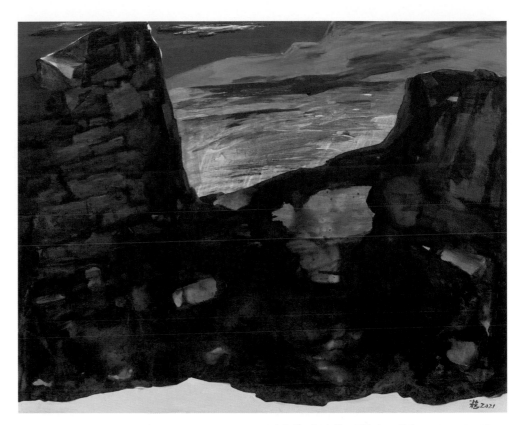

日出印象 ｜ 水彩、壓克力、畫布，2021，130 x 162 cm

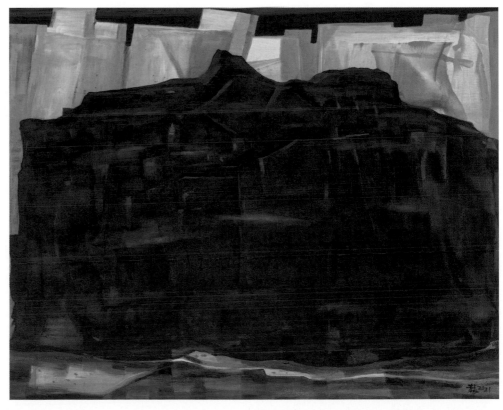

城市印象 ｜ 水彩、壓克力、畫布，2021，130 x 162 cm

Chen Chun - Nan

陳俊男

國立台灣師大美術系西畫組
國立台灣師大設計研究所

圖／我是一棵樹－參考資料

簡歷 / Resume

中華亞太水彩藝術協會正式會員

台灣水彩畫協會會員

台灣國際水彩畫協會會員

—

獲獎 / Award

2017 美國 NWWS 國際水彩徵件－銀牌獎

2017 嘉義桃城美展西畫類首獎－梅嶺獎

2013、2014 全國公教美展水彩類－第一名

2012 全國美術展水彩類－金牌

2011、2013、2014 桃源美展水彩類－第一名

—

個展 / 聯展 / Solo Exhibition/Group Exhibition

2022 我是一棵樹／水彩個展，台中大墩藝廊

2020 他鄉 • 故鄉／水彩個展，台南文化中心

2017 舊情綿綿／水彩個展，國父紀念館逸仙藝廊

2015 打開心窗／水彩個展，新北藝文中心

2012 1/2 世紀的美麗／水彩個展，師大德群藝廊

創作理念 / Concept

千姿百態的樹

或雄偉或奇巧或筆直或曲折

晨曦的樹 午后的樹

高山的樹 海邊的樹

真實的樹 夢中的樹

常綠的樹 開花的樹

我用水彩畫盡了樹的姿態

也畫進了樹的生命力

或濕潤或乾擦

或灑脫或細緻

或枯或榮

或喜或悲

雖然常走過不會刻意駐足凝望

但在我心中

每棵樹都是獨一無二的

它反映了生活的日常

也映照了生命的無常

讓我畫它千遍也不厭倦

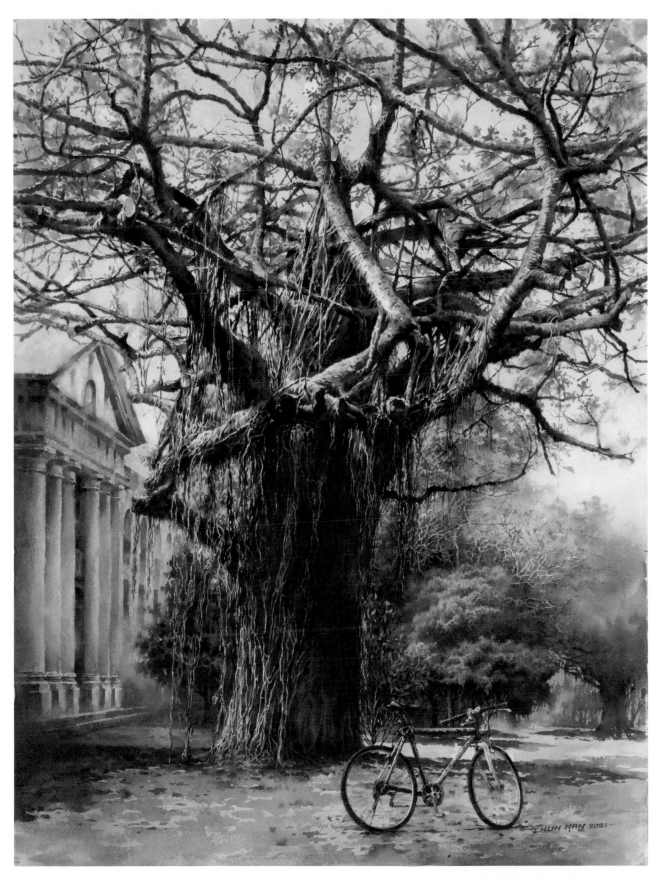

我是一棵樹（台南成大）｜ 水彩，2021，56 x 78 cm

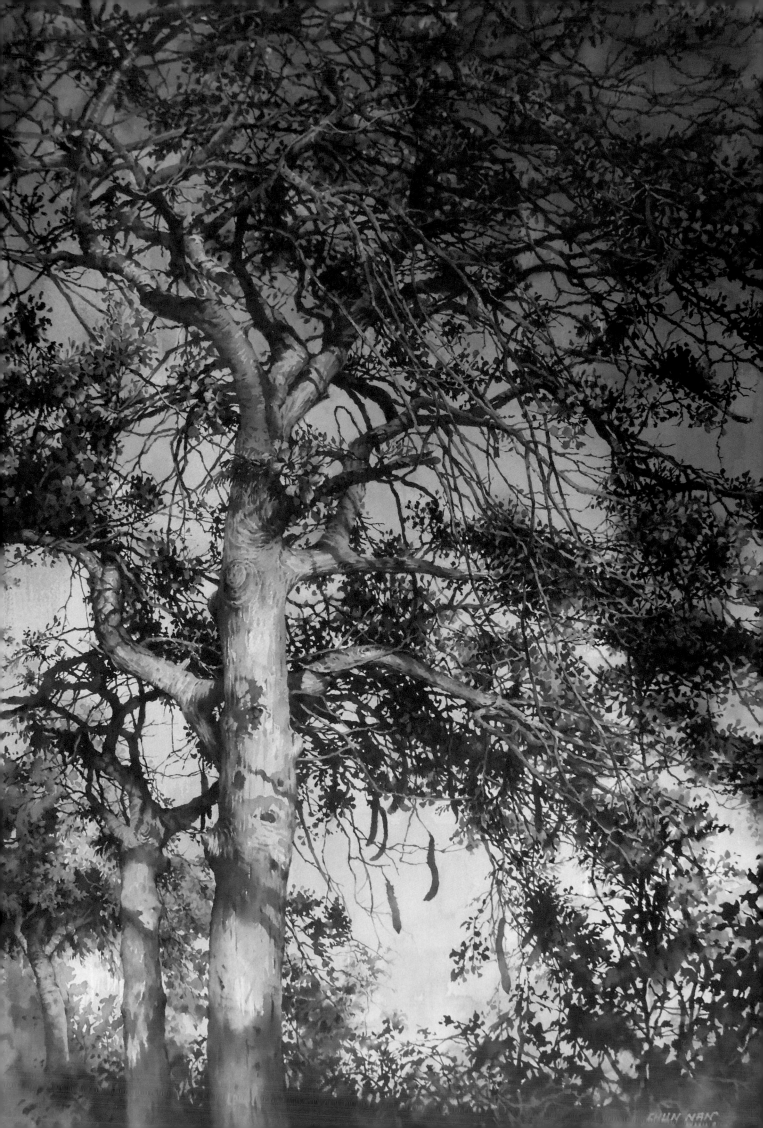

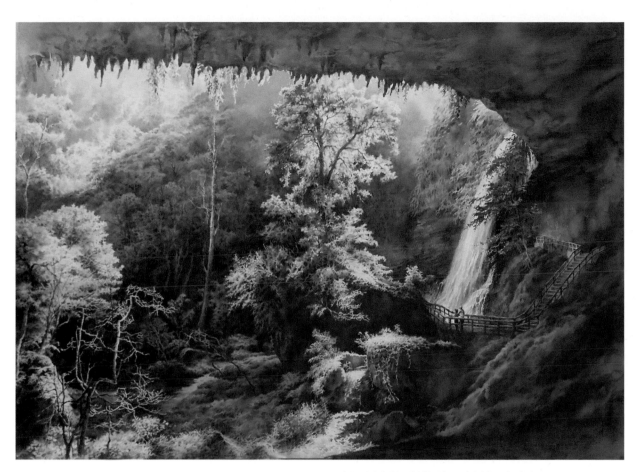

我的溪山行旅（杉林溪松瀧岩瀑布）｜ 水彩，2022，110 x 78 cm

紗窗外的一抹紅｜ 水彩，2021，110 x 79 cm

左｜ 來自南方的祝福（台南運河）｜ 水彩，2021，56 x 78 cm

Chen
Jun -
Hwa

陳俊華

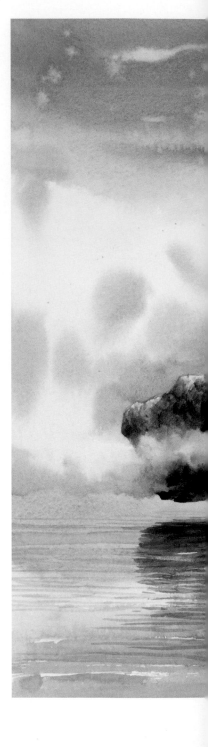

簡歷 / Resume

專職藝術創作

台南應用科技大學美術系兼任講師

中華亞太水彩藝術協會正式會員

桃園市水彩畫協會會員

—

獲獎 / Award

2016 TWWCE 台灣世界水彩大賽－最佳台灣藝術家獎

2006 第十八屆奇美藝術獎

2005 第五十九屆全省美展油畫類－第一名

2000 第十四屆南瀛美展水彩－南瀛獎

1999 第一屆聯邦美術新人獎

—

個展 / 聯展 / Solo Exhibition/Group Exhibition

2020 島嶼風景詩 / 陳俊華個展，中央大學藝文中心，桃園

2019 奇麗之美 / 臺灣精微寫實藝術大展，奇美博物館，臺南

2017 島嶼漫遊圖卷 / 陳俊華水彩個展，水色藝術工坊，臺南

2005 迷花漾 / 陳俊華個展，一票票＆畫庫，臺北

2005 醉風景 / 陳俊華個展，一畫廊，臺北

圖／軍艦之島－參考資料

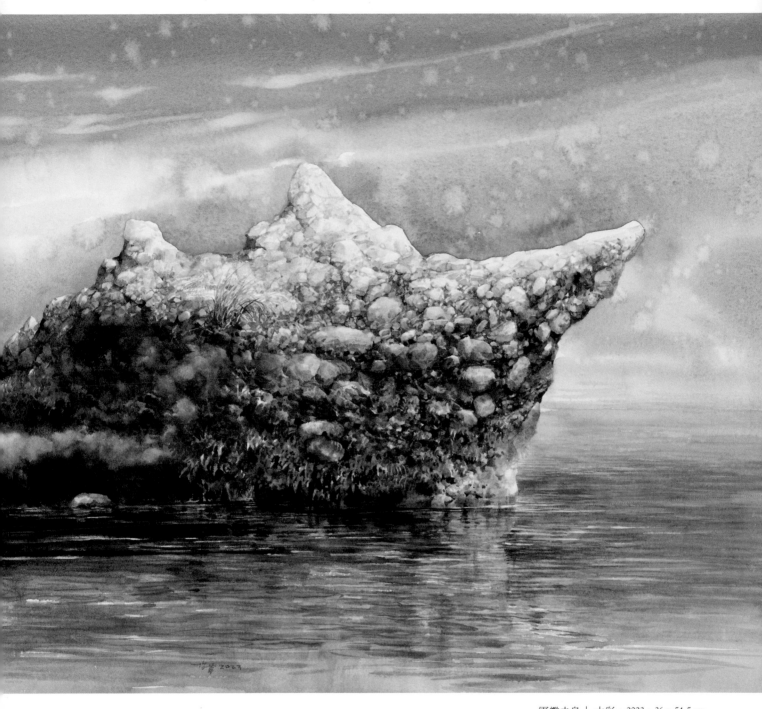

軍艦之島 | 水彩，2023，36 x 54.5 cm

創作理念 / Concept

喜愛寫實風格的表現手法，長期專注風景畫題材的創作，將大自然風景各元素延伸發展出不同系列作品，溪、石、山、林、海、島、雲、花草等，以細膩精微的筆觸堆疊出自然景物深邃豐富的層次感，柔和飄渺的雲霧靈氣穿梭其中，融入在大量留白的東方山水畫意境中，形與色遊走在真實性與繪畫性之間的虛實美感，試圖在當代水彩中融入中西古典繪畫美學觀。作品中更蘊含著對台灣風景濃郁的情感，傳達台灣島嶼的歷史人文、生態保護、當代議題的觀察與懷想。

漂流之島 ｜ 水彩，2022，38 x 38 cm

鬱鬱之島 ｜ 水彩，2022，38 x 38 cm

線的旋律｜水彩，2022，25.5 x 38 cm

Chen
Pin -
Hwa

陳品華

簡歷 / Resume

國立臺灣師範大學美術系畢業

中華亞太水彩藝術協會理事

—

獲獎 / Award

1993 教育部文藝創作獎水彩－第一名

1993 北市美展水彩－特優

1992 第四十七屆全省美展水彩－第一名

1991 第五屆南瀛獎水彩－首獎

1991 全省公教美展水彩類－第一名

—

個展 / 聯展 / Solo Exhibition/Group Exhibition

2017 台灣 50 現代畫展－黃金年代

2017 台日水彩畫會交流展

2015 彩匯國際－全球百大水彩名家聯展

2015 台灣當代水彩 15 個面向研究大展

2013 桑梓情深－山水序曲陳品華水彩、油畫、
 陶盤彩繪義賣個展

2010 水彩的壯闊波濤「兩岸名家水彩交流展」

圖／蕉園曉霧－參考資料

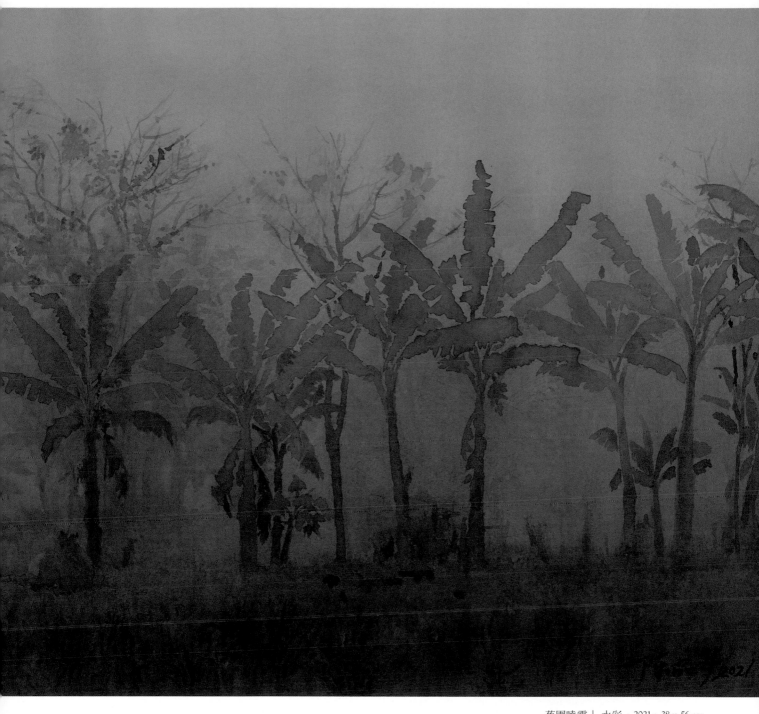

蕉園曉霧 ｜ 水彩，2021，38 x 56 cm

創作理念 / Concept

1. 色調與技法：以渾厚豐富多層次的灰調子經營畫面，並以層疊洗染使色調沉穩耐看。。

2. 情感：以寧靜樸實的氣氛，表達對土地的深情及生命榮枯的循環體悟。

3. 內涵：將「肉眼所見」轉化為「心眼所現」。畫雖是無聲的語言，但能散發人性的光輝與生命的價值，傳達生活的體悟，表現個人觀看世界的方式與角度、內在的感受與情感。透過重組心靈風景來深化內在的意境，透過結構．形色的安排．筆觸的表現，轉譯在畫面上，讓人讀賞其內涵哲思。

歸途 │ 水彩，2021，56 x 76 cm

遠方｜水彩，2021，28 x 76 cm

河岸薄霧｜水彩，2022，56 x 76 cm

Tseng
Chi -
I

曾己議

簡歷 / Resume

國立師範大學美術研究所碩士

新莊高中美術老師

台灣國際水彩畫協會會員

中華亞太水彩藝術協會會員

桃園市水彩畫協會會員

—

個展 / 聯展 / Solo Exhibition/Group Exhibition

2022 郁見花季／個展，第一銀行藝術空間

2019 藝途／漫步個展，新北市議會藝文空間

2017 采風／水彩創作展，立法院文化走廊

2012 靜思／個展，名展藝術空間／新北市新莊文化藝術中心

2008 – 2009 曾己議個展於敦煌畫廊二次

2005 彩韻–曾己議個展，台北縣藝文中心特展室

2008 – 2022 參加 台北國際藝術博覽會，台中、台南藝術博覽會，

YOUNG ART TAIPEI 台北藝術博覽會，… 共 15 次

2000 – 2022 聯展參加 國內外各式油畫與水彩的聯展…共次 70 次

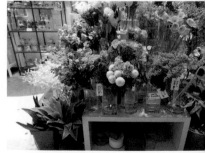

圖／蕙紫–參考資料

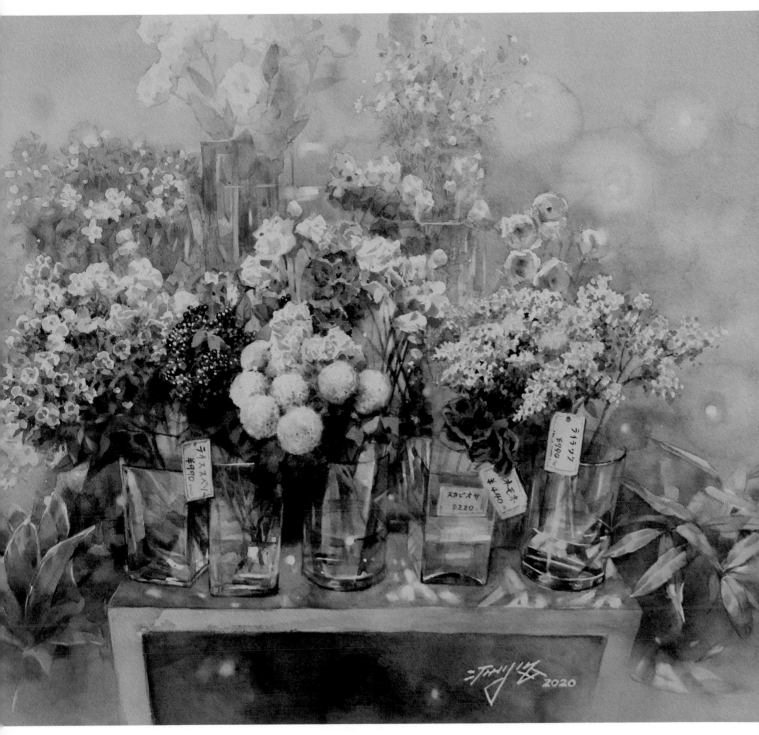

薰紫 | 水彩，2020，57 x 76 cm

創作理念 / Concept

畫面中的 「點」宛如璀璨的星光，透過畫面點的串聯
表現出不同的視覺效果，經過點的組合，讓畫面有不同
的構圖和趣味。在畫面上點上一盞盞心燈，宛如星辰作
伴，富有詩意浪漫美感。

我總是駐足於花店的幸福氛圍，漂亮的花兒加上馥郁芬
芳的香氣，讓我喜歡以花店為創作題材，藉由描繪花店

中萬紫千紅的花卉展現不同美麗姿態，帶給觀賞者視覺
上的饗宴，也可心神領會到花香。我感動於種種渾然天
成的塗裝與色彩，也努力轉化為畫作，希望可以記錄每
個璀璨絢麗的瞬間，讓觀賞者可以從質樸的自然中發現
驚喜與讚嘆！

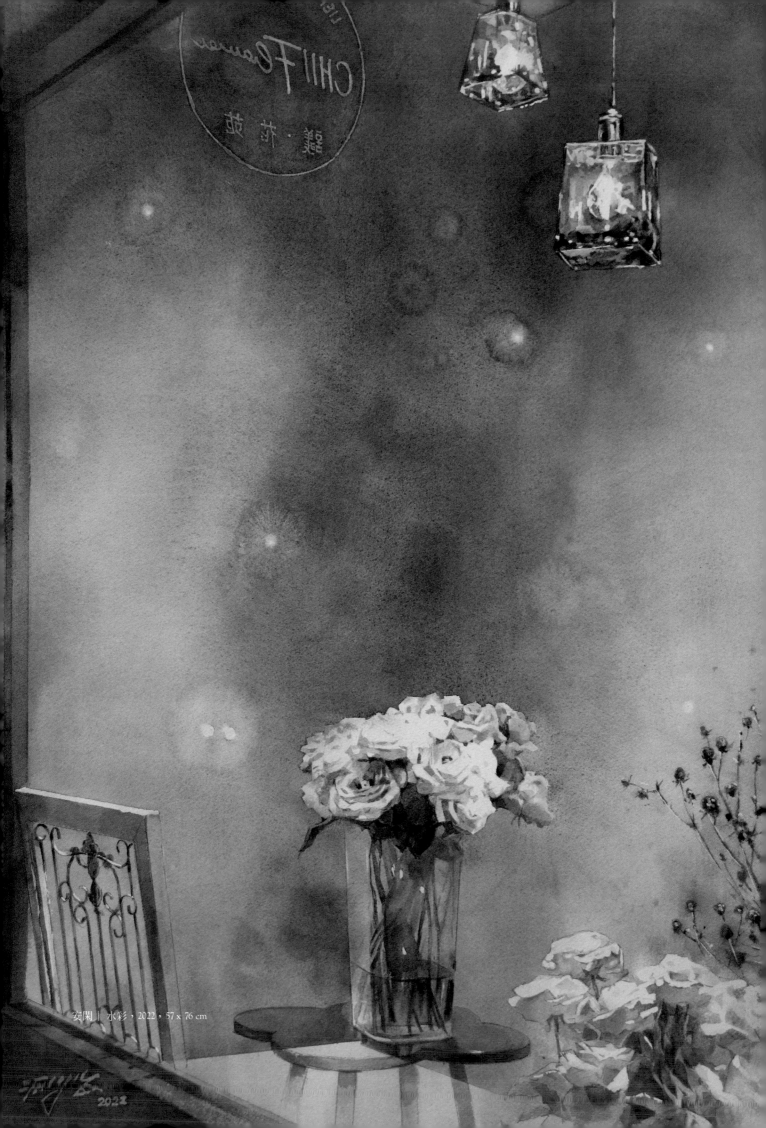

安閑｜水彩·2022·57 x 76 cm

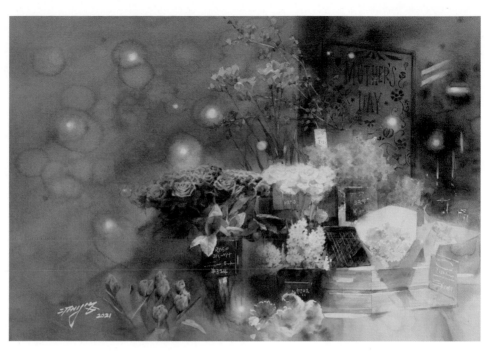

Mother's Day ｜ 水彩，2021，76 x 56 cm

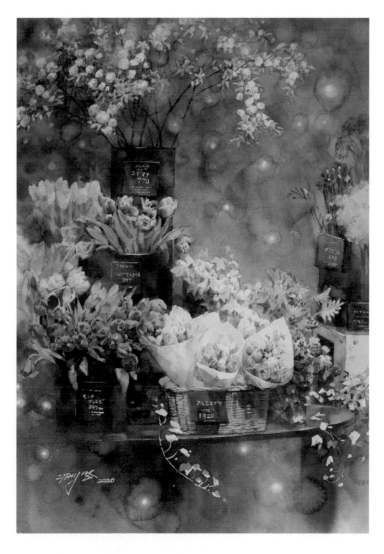

馥郁 ｜ 水彩，2020，57 x 76 cm

Tung
Wu -
Yi

童武義

簡歷 / Resume

國立師範大學美術系研究所碩士

—

個展 / Solo Exhibition

2022 時光中的美力 / 國立陽明交大藝文中心，新竹

2018 原初 / 新竹縣政府文化局美術館，新竹

2016 二月人間 / 日帝藝術，台北

2014 心之東境 / 說畫藝術空間，桃園

2013 心之東境 / 榮仁文化藝術基金會，台南

2013 島嶼境觀 / 博藝畫廊，台北

2011 大地觀物 / 榮仁文化藝術基金會，台南

2010 大地觀物 / 新瓦屋客家文化保存區展覽館，新竹

2010 島嶼風情 / 國立新竹教育大學竹師藝術空間，新竹

2008 美麗心世界 / 新竹市文化局梅苑藝廊，新竹

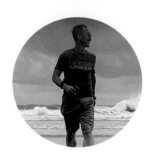

圖／期待 – 參考資料

期待｜水彩、蛋彩、壓克力彩，2022，65 x 91 cm

創作理念 / Concept

從小在靠海的的小農村長大，國中畢業後離開了故鄉到了台北求學，但一直無法適應繁華的都市生活，在鄉間稻田裡山林溝渠間遊走習慣了，到了都市叢林裡總是渾身不自在而無法適應，伴隨著時間的成長，潛藏在生命裡的木質也就慢慢的浮現，是人間質樸的人性以及無私的自然之美，漸漸的看清自己，成為自己，找回自己前進的方向。

在生命時光的河流裡，體悟自然與生命的悸動，化為最單純原始的創作養分，傳達情感、生命和情緒的共鳴。

海風｜水彩，2021，94.5 x 101cm

收涎｜水彩，2021，100 x 100 cm

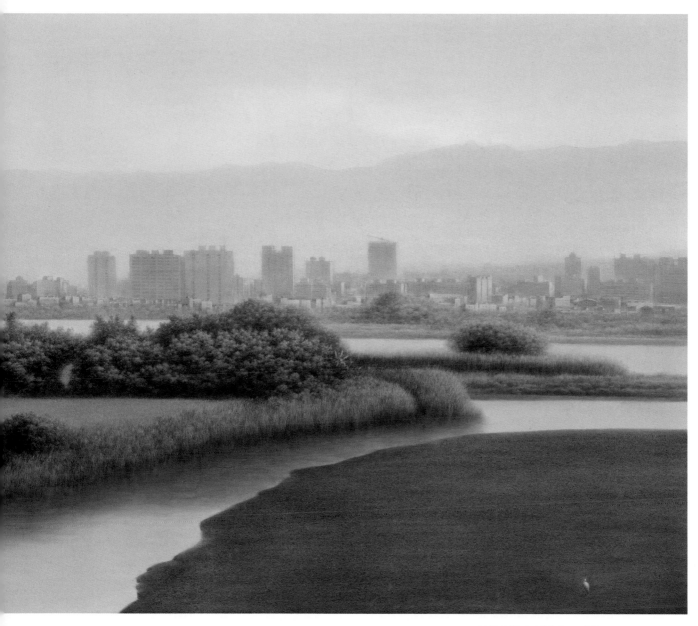

風單白鷺 │ 壓克力、蛋彩，2022，88 x 210 cm

Huang
Chin -
Lung

黃進龍

簡歷 / Resume
國立臺灣師範大學藝術學院特聘教授
臺灣水彩畫協會理事長
中華亞太水彩藝術協會常務監事
台灣國際水彩畫協會榮譽理事長
Australian Waterculour Institute 榮譽會員
前臺師大藝術學院院長、終身免評鑑教授

—

個展 / 聯展 / Solo Exhibition/Group Exhibition
2022 盡態極 / 黃進龍個展，國立國父紀念館中山國家畫廊
2019 The Languages of Cherry Blossom 《知櫻》 ─ Chin-Lung Huang's Solo Exhibition, Besharat 畫廊，亞特蘭大，美國
Srkura Obsession 《櫻花戀》 Chin ─ Lung Huang, 紐約市立大學 QCC 美術館，紐約
2017 書寫・逸趣 / 創作個展，台中市大墩藝廊），台中市
個展迄今 20 次

創作理念 / Concept
藝術家畫畫的時候聚精會神處理物像的造形、細節及色彩，但畫水彩時，除了這些要注意的事項之外，還要留意紙張的乾濕問題，所以常常顧此失彼，手忙腳亂！專注在處理明度、色調及細節已經令人費心了，又要來關注紙張表面不同區塊的濕度，的確非常困難。水彩技法為何如此的講究，就是要來克服塗繪敷

芭蕉｜水彩，2019，38 x 56cm

彩之外的種種複雜問題，這樣的情況之下當然嚴重干擾
藝術家的創作思考。

「放開以尋求可能」：在水彩的課題上，技法一直困擾
著大家，水分的乾濕濃淡，下筆的時機，若有閃失，效
果變大打折扣！因此很多人專注這樣的課題，但心思被
綁著，創意無法施展，所以，「如果不必關注技法，那

麼水彩藝術是不是海闊天空？」

我們了解到水彩的創作常常被這個「技法」所困住，
關鍵在於他不易修改，繪畫本來就是一層一層的往
裡挖掘，一步一步的往前推進，所以修改或調整是必
然的現象，但是水彩的操作程序，好像不太能夠這麼
作，因此水彩的創作要先面對這「技法的關卡。」如

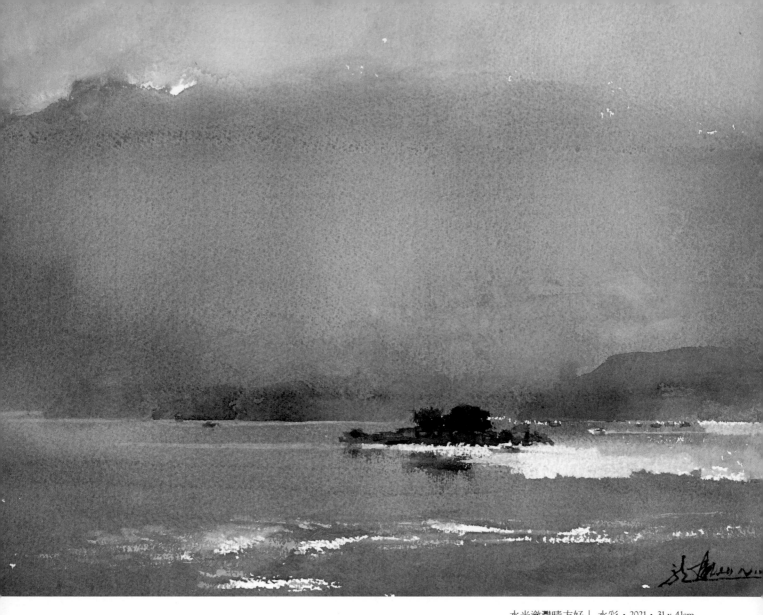

水光瀲灩晴方好｜ 水彩，2021，31 x 41cm

何打開這個關卡，「放開」也許是個選項之一，當我
們把專注度移回創作思維的時候，畫面上呈現「非技
術性」內容的可能性就增加了，當然也必須面對一種
「不易成功」的結果。

「觀察得融入情境」、「透晰尋象外環中」、「省思
悟文化涵養」、「創意體當代脈動」及「光照現藝術
靈光」等等議題，也值得大家思考。

玫瑰花｜水彩，2020，38 x 56cm，私人收藏

花的語意｜水彩，2021，41 x 31cm，私人收藏

Huang
Jasmine

黃曉惠

簡歷 / Resume

2020 大牌出版社出版 " 火舞 – 黃曉惠水彩藝術 " 畫集

2019 美國水彩藝術家雜誌 Watercolor artist 專題報導

2018 參展法國 ALIZARINES AQUAREL 'HAY 國際水彩雙年展

2018 參展英國 I W M 國際水彩展

2017 美國水彩畫協會 AWS 署名會員

—

獲獎 / Award

2019 美國水彩畫協會 AWS 第 152 屆國際年展 – ELSIE &
 DAVID WU JECT 主要紀念獎

2018 美國 Watermedia Showcase 第十屆國際年度大賽 – 第二名

2016 美國水彩畫協會 AWS 第 149 屆國際年展 – 銀牌獎

2015 美國水彩畫會 NWS 第 95 屆國際年展 – The JERRY'S
 ARTARAMA 獎

2015 美國 Watermedia Showcase 第七屆國際年度大賽 – 第一名

2015 美國水彩畫協會 AWS 第 148 屆國際年展 – DI DI
 DEGLIN 獎

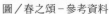

圖／春之頌–參考資料

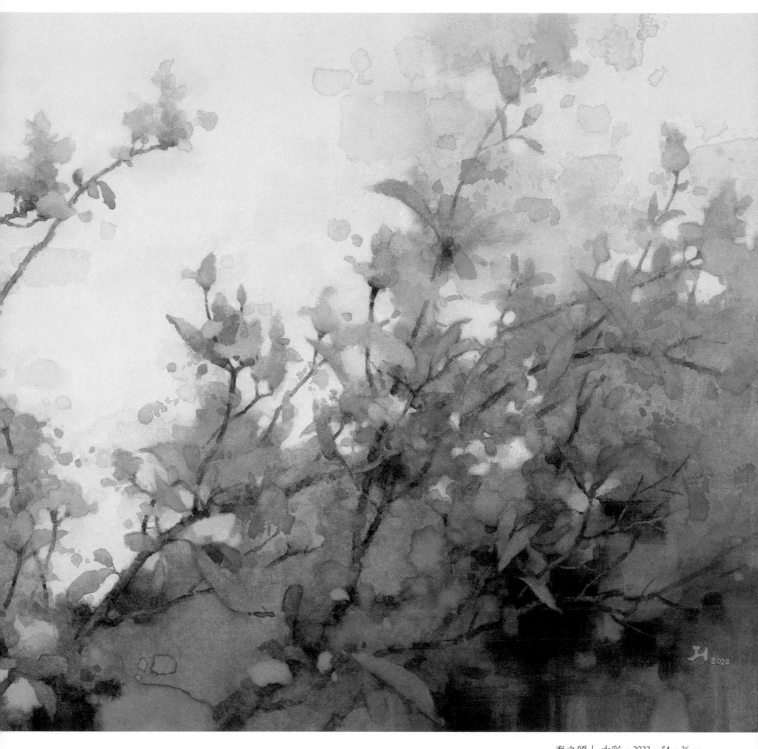

春之頌 ｜ 水彩，2022，54 x 36 cm

創作理念 / Concept

走一條不常走的小路

嘗試一些新鮮的美食

日子不要過的太寫實

人生有太多不可思議

生活的朦朧些

就浪漫美一些

我喜在完整與不完整之間遊走，在實與虛的空間中撞擊塑形，在光影流動的美感中發現，在色彩與媒材流淌中嘗試新鮮。繪畫於我而言，永遠有著不可思議的奇妙樂趣。

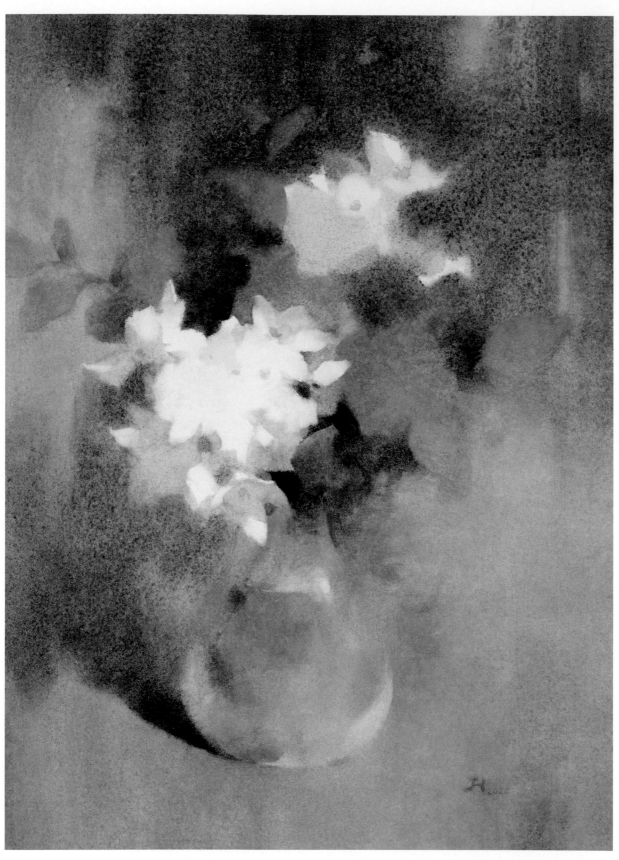

天鵝絨｜水彩，2022，27 x 36 cm

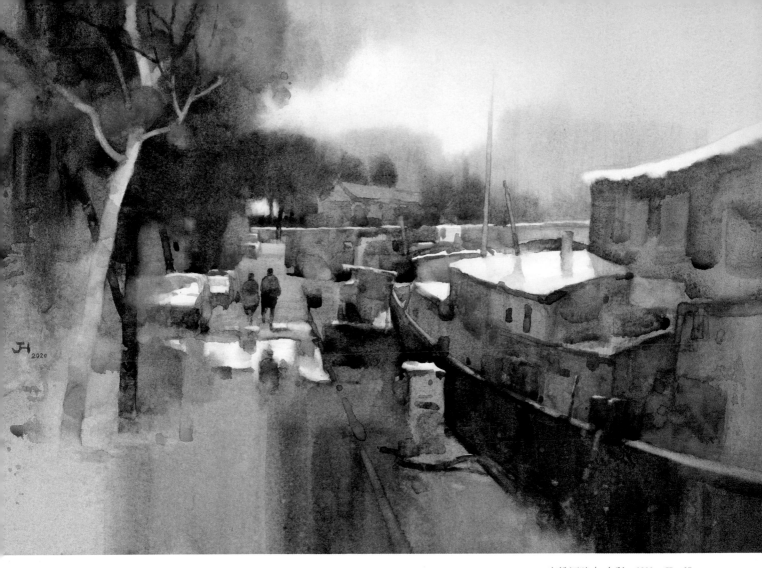

塞納河畔｜水彩，2020，57 x 37 cm

紫藤｜水彩，2022，57 x 37 cm

Wen
Ruei -
He

溫瑞和

1951
1974 政戰學校藝術系畢業

簡歷 / Resume

現職專職畫家

台南地方法院、高雄高檢署繪畫班指導教師

2006 著有「溫瑞和的繪畫世界」畫冊

2012 著有「溫瑞和風景」畫冊

——

個展 / 聯展 / Solo Exhibition/Group Exhibition

2019 義大利 Fabriano 水彩嘉年華會／現場示範

2015 世界百大水彩名家聯展／現場示範，高雄大東藝術中心

2015 兩岸水彩交流展，上海及高雄文化中心

2013 「水波盪漾」兩岸水彩名家聯展，新竹美術館

2005 第十七屆全國美展水彩－第三名

1993 教育部文藝創作水彩類－佳作，郎靜山頒獎。

1974 承辦國軍新文藝業務，辦理多項美展，接觸國內畫家無
 數，從中獲取許多美術專業知識。

1957 就讀內埔中學認識啓蒙老師宋麟興，開始寫生。

屏東文化中心西畫個展數次

高雄文化中心油畫個展及水彩個展共 20 次以上

圖／小鎮風光－參考資料

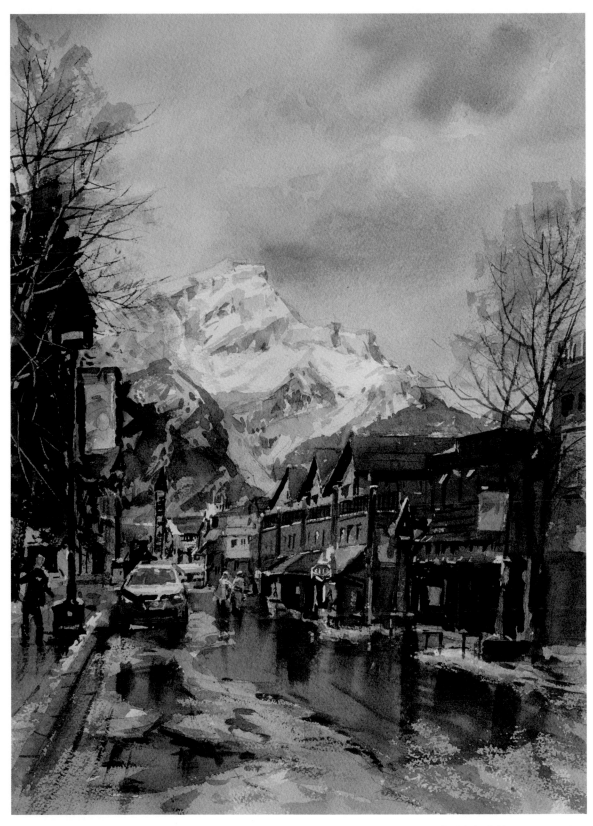

小鎮風光｜水彩，2023，56 x 36 cm

創作理念 / Concept

一直以來，水彩和油彩是我創作的雙媒彩，兩者性質雖然不同，然而表現的結果是相同的，水彩仍以透明畫法為主，不透明部分以油畫表現。

重疊法是我最慣用的方法，我重視層次、色彩、筆觸、肌理、結構、空間、賓主關係，雖以寫實為主，但逐漸朝向簡化、寫意，未來的創作也許更寫意，甚至半抽象，這種過程是順勢的、漸進的。

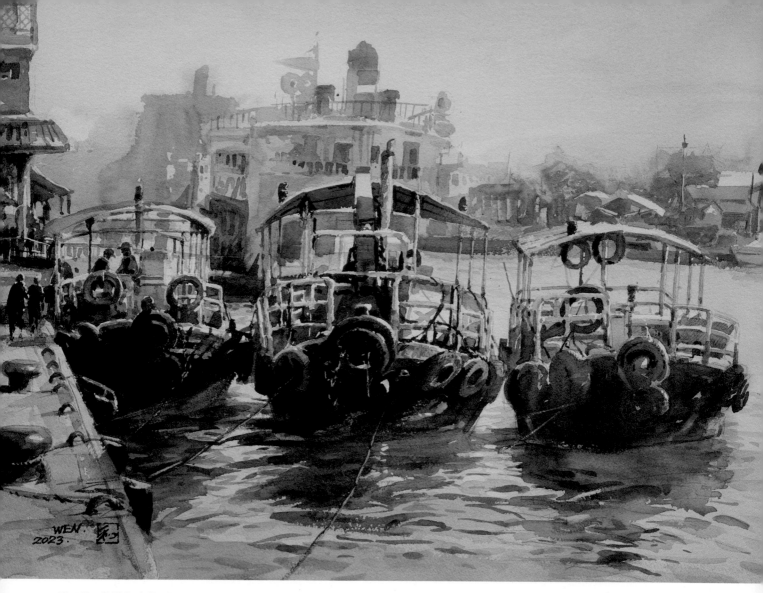

港口的工作船 ｜ 水彩，2023，56 x 76 cm

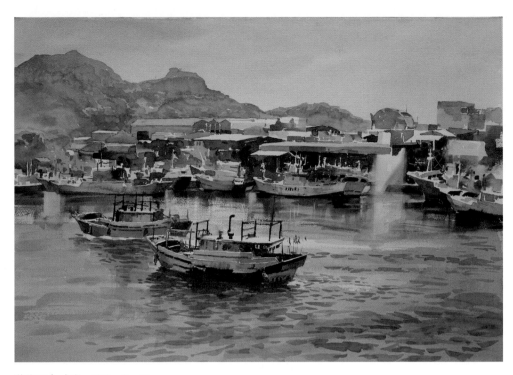

蘇澳港｜水彩，2023，56 x 76 cm

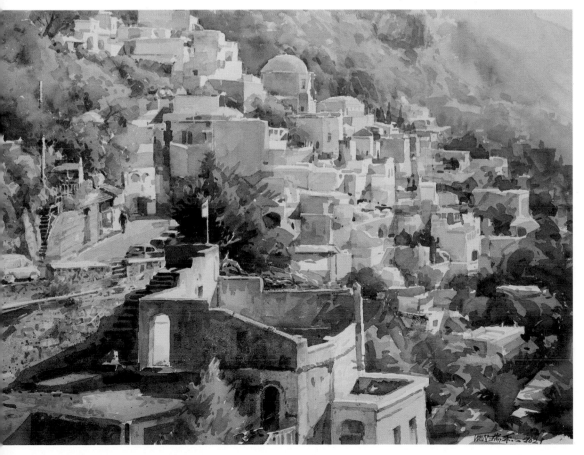

山上人家｜水彩，2021，56 x 76 cm

Chyi
Tsung -
Han

綦宗涵

1996，新北
臺灣師範大學美術學系西畫組碩士

簡歷 / Resume

中華亞太水彩藝術協會正式會員

2022 池上駐村藝術家

—

個展 / 聯展 / Solo Exhibition/Group Exhibition

2022 STAART 亞洲插畫藝術博覽會 / 承億酒店，高雄

2022 臺澳義國際水彩交流展 / 師大德群藝廊，台北

2022 「水彩的可能」桃園水彩藝術展 / 桃園市政府文化局，
桃園

2019 「色有其因」個展 / 東方藝術學苑，臺北

2019 「藝術的視野水彩教育展」中華亞太藝術協會聯展 /
大墩文化中心，臺中

2018 「塵澱」個展 / 新竹大遠百 VVIP 貴賓室，新竹

圖 / 步登之城系列－參考資料

步登之城系列｜ 水彩，2022，76 x 52 cm

創作理念 / Concept

水性的流動會給予作品一種活潑律動的性質，我熱愛用風景呈現空間與人為的擴張與延伸，生活的環境與人文來啓發經營畫面的構成，從水彩的繪畫性塑造更多的表現，美的趣味、造型的趣味，增添風景的差異化，來定義屬個人的美感，透過觀察建立感受能力，繪畫是一種呈現內心的一種手段，結合技術語言表達於心中的真實。

在自然與建築中發掘多數人的群體記憶，運用雜亂的元素轉換成半具象的畫面，透過細膩的觀察與主觀的想法所呈現平面之效果，用色塊組成內心的空間美感，與造形之間的趣味來形成視覺上矛盾感，來呈現台灣的城市風景組織。

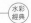

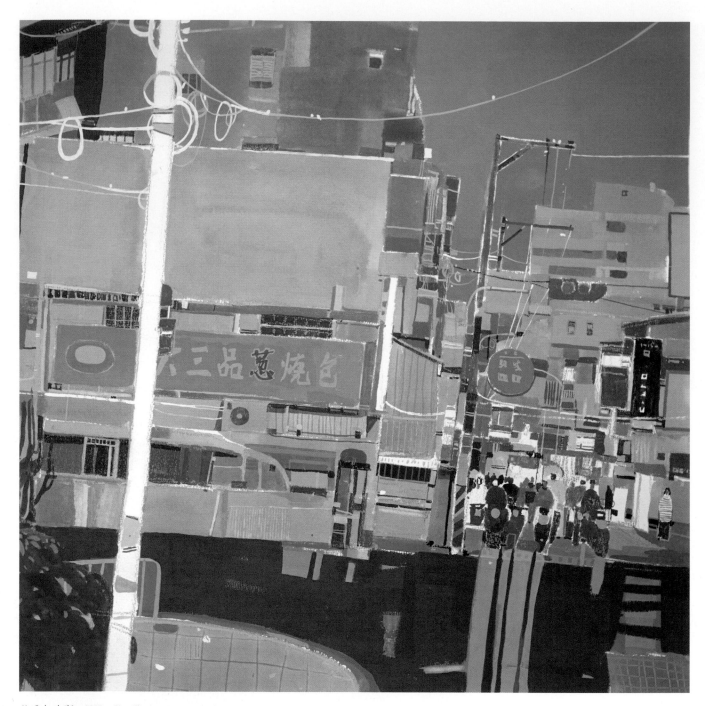

共感｜水彩，2022，52 x 52 cm

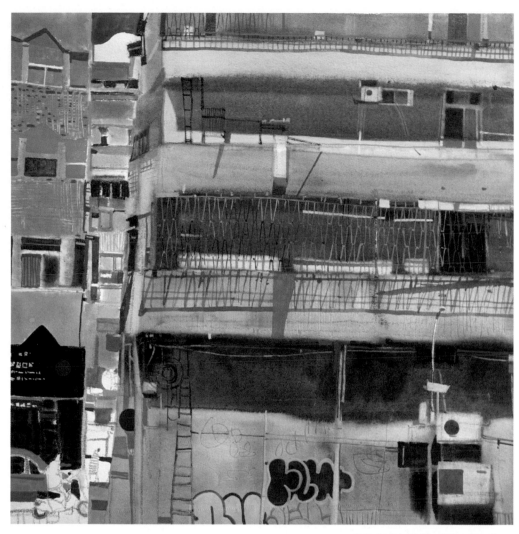

步登公寓 ｜ 水彩，2022，52 x 52 cm

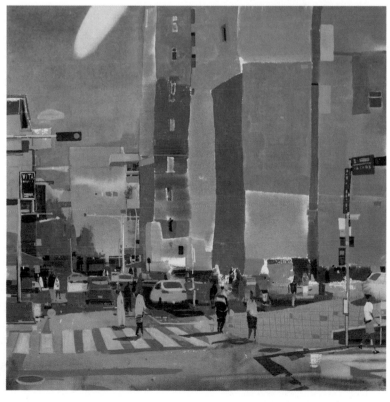

水源之心 ｜ 水彩，2022，52 x 52 cm

Liu
Chia -
Chi

劉佳琪

1979 –
國立台灣師範大學美術研究所
國立臺灣師範大學美術系

簡歷 / Resume

2019 – 今中華亞太水彩藝術協會／副理事長

2017 – 今國立新竹科學園區實驗高中美術教師

2003 – 2017 國立苗栗高中美術教師

—

獲獎 / Award

2020 全國美術展水彩類－金牌獎

2019 大墩美展水彩類－第一名

2018 大墩美展水彩類－第二名

2017 全國美術展水彩類－金牌獎

2016 全國美術展水彩類－銀牌獎

2014 全國美術展水彩類－金牌獎

2014 南瀛美展西方媒材類－南瀛獎

2014 新竹美展水彩類－竹塹獎

2013 大墩美展水彩類－第二名

2013 全國美術展水彩類－銀牌獎

創作理念 / Concept

水彩在媒材上，不管是跨域結合各種水性媒材，或是在基底材上做改變，都有各種迷人變化；在創作題材上，除了寫實的呈現與再現之外，抽象的表現讓我有更大的空間去展現水彩的特性與魅力，我希望自己能夠一直有新的觀點，新的想法，去嘗試水性媒材的無限可能。

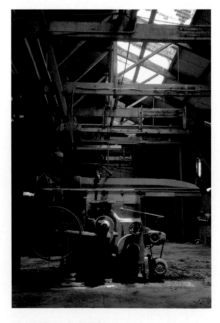

圖／默默－參考資料

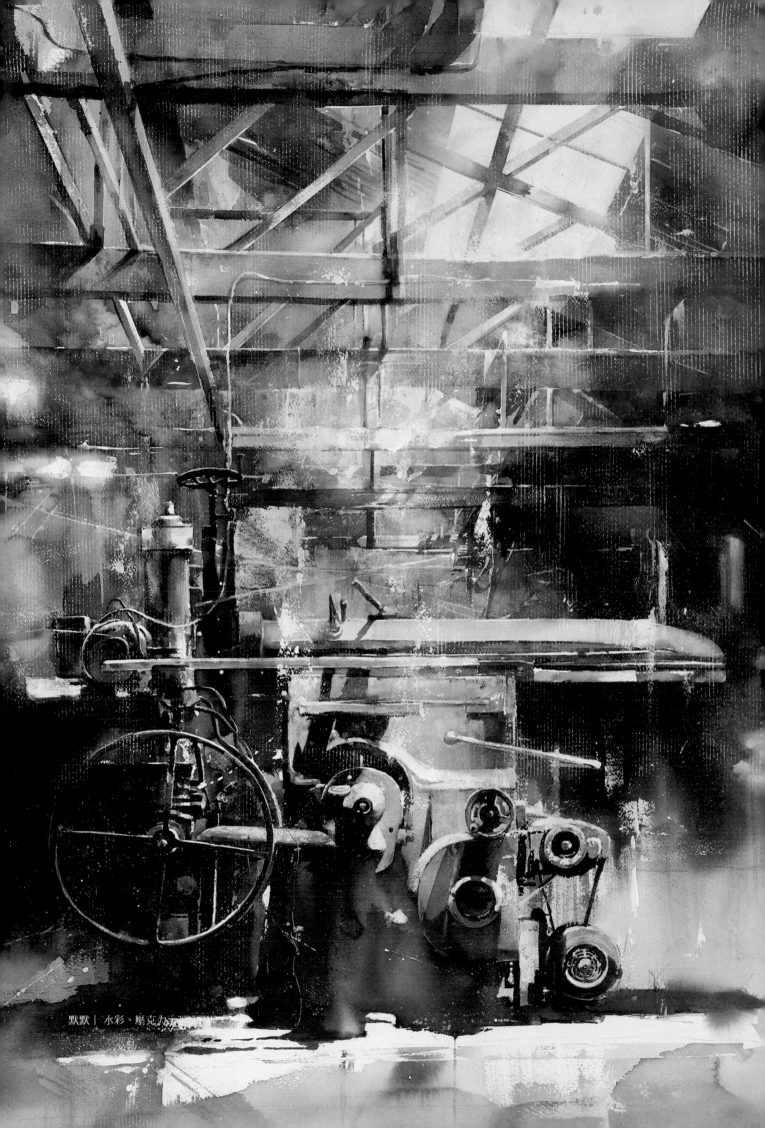

默默｜水彩、壓克力

待 ｜ 水彩、壓克力，2021，79 x 110 cm

西瓜雪 ｜ 水彩，2021，80 x 79 cm X2

見與不見 | 水彩、壓克力，2023，54 x 54 cm

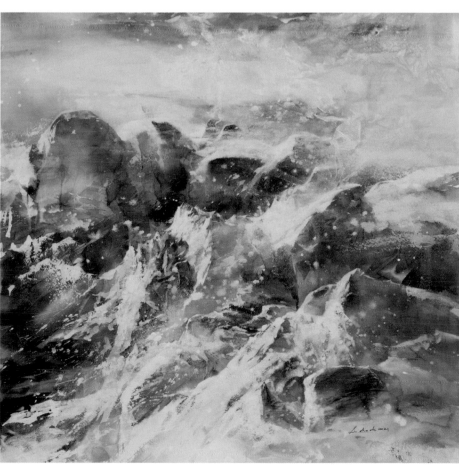

Liou
Jer -
Jyh

劉哲志

簡歷 / Resume

提卡藝術中心負責人

台灣中部美術協會理事長

台中市美術協會理事長

台灣普羅藝術交流協會前理事長

中華亞太水彩藝術協會正式會員

—

個展 / 聯展 / Solo Exhibition/Group Exhibition

2022 獨一無二 / 劉哲志西畫創作個展，臺中市大墩文化中心

2019 光－來自東方 / 劉哲志西畫個展，國父紀念館

2019 光－來自東方 / 劉哲志西畫個展，臺中市美術家第九屆
 接力展，葫蘆墩文化中心

2018 香港亞洲美術雙年展 / 受邀參展

2016 筆隨意走 / 劉哲志西畫創作個展，臺中市大墩文化中心

2016 廈門藝術博覽會參展

2011 筆隨意走 / 劉哲志油畫創作個展，臺中市立大墩文化中心

2006 台灣印象劉哲志油畫展 / 邀請展，
 香港光華新聞文化中心（第一位全額補助）

圖／壬寅初冬－參考資料

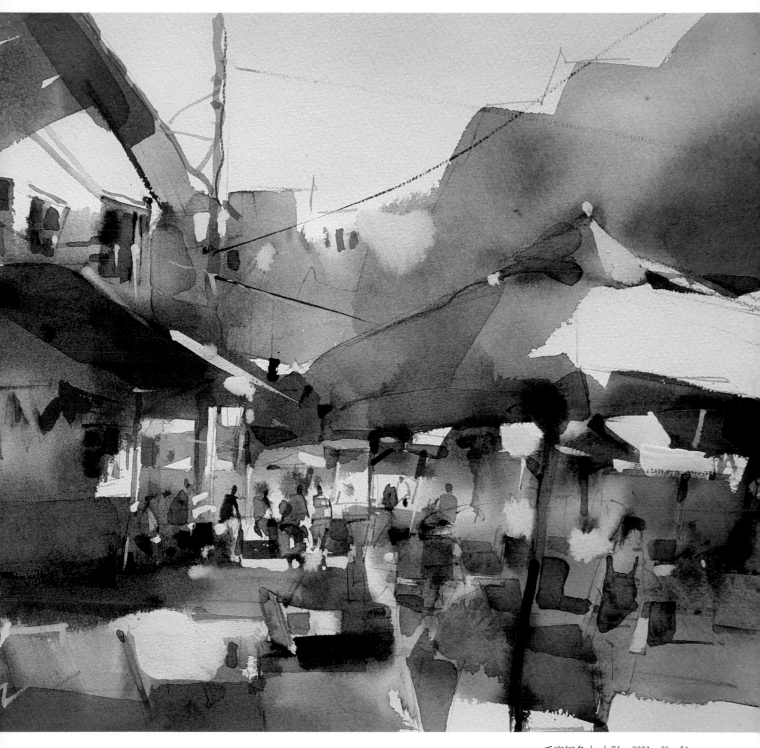

壬寅初冬 ｜ 水彩，2023，38 x 54 cm

創作理念 / Concept

水彩是我創作的其中一項，通常是用一種理性的思考模式面對。以水為媒介的因素，讓我在過程之中思考的面向變多了，線條、筆觸、彩度、時間的掌握必須精準，畢竟塗改堆疊之後通常會折損掉通透流暢的輕快感，而這點正是我迷戀水彩的最大原因之一。我喜歡將複雜的畫面簡化，在似與不似間得到更多的想像，希望虛實對應代替完整的摹寫，寫意勝過寫實。留白也是我喜歡的手法，透過一種不經意的描寫常常帶出了更多的可能，畫如其人隨性、自在、浪漫、不囉嗦是我的個性，正如同畫作一般，期待我的水彩作品可以讓觀賞者感到愉快、舒暢，祝福自己。

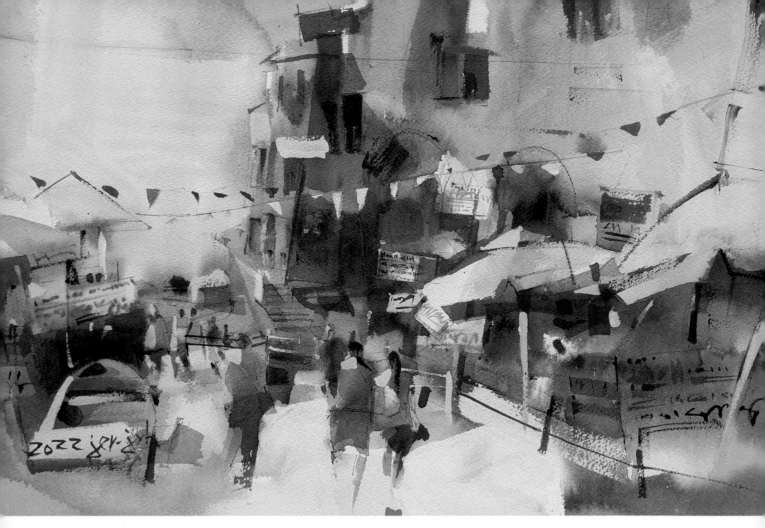

豔陽｜水彩，2022，38 x 56 cm

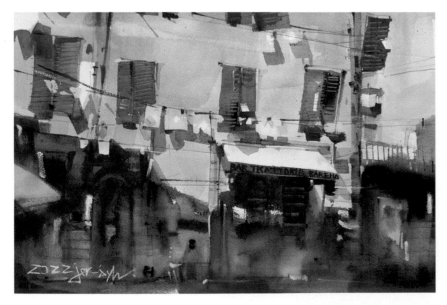

日常｜水彩，2022，38 x 56 cm

和煦冬陽｜水彩，2023，38 x 56 cm

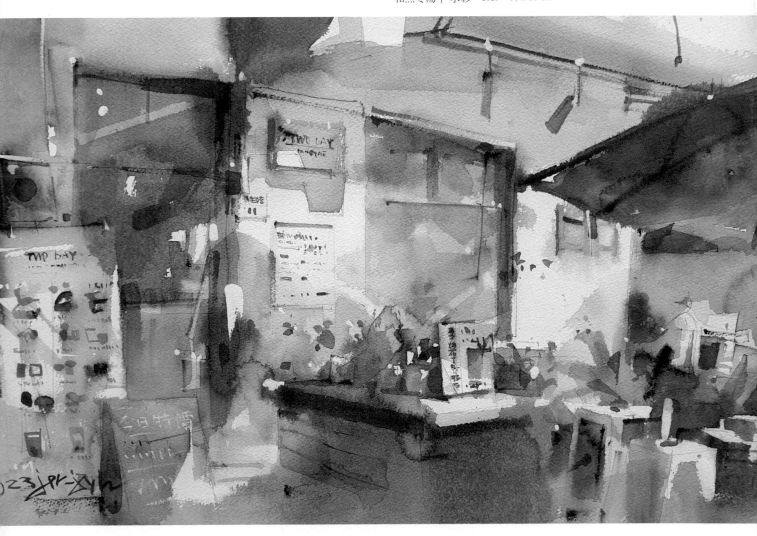

Chiang
Yu -
Chun

蔣玉俊

1977，台灣雲林
國立台灣藝術大學美術系西畫組

圖／虎尾舊消防局（現星巴克）－參考資料

簡歷 / Resume

橙品專業水彩藝術中心

中華亞太水彩畫會 正式會員

新竹美展水彩類評審委員

—

獲獎 / Award

2020 玉山美術獎水彩類－首獎

2019 IMWAY 國際世界水彩畫大師賽－青銅獎

2016、2015、2014 全國美術展水彩類－銀牌、銅牌獎

2011 第十一屆、第九屆桃城美展水彩類－梅嶺獎

2010 基隆美展連續三年水彩類－首獎

—

個展 / 聯展 / Solo Exhibition/Group Exhibition

2021 作品與神同行獲 IMWA 邀請展－絲路古海國際水彩展

2020 返風景－作品穿越諸羅城－嘉義美術館

2020 青春的金色菓拾小品展－陶然美術館

2016 三拍子的光－郭木生基金會個展

2008 臨界點－嘉義博物館

創作理念 / Concept

繪畫以作品形式探尋未知，沿途的風景也逐漸過曝，在過程中的移動可視為上一端銜接著下一段，不可否認嘗試改變後於下一念頭需要對異質媒材混搭的敏感度，金色壓克力的點狀、線性、刮除、噴濺安貼的色域轉換，藉由旅行中的轉彎看見了未曾到過的地方，畫面的造型、筆觸、色彩、水份衝撞後的沉澱堆砌於昨夜時分的空間裡，微風擾動思緒，遊走於形似與神似間的距離，倚重大塊面減細節的方式堆積層層薄疊的意念深度。

虎尾星巴克｜水彩、壓克力、複媒、水彩打底劑，2022，直徑 50 cm

重慶烤魚｜水彩，2023，39.5 x 27 cm

綠光｜水彩，2023，39.5 x 27 cm

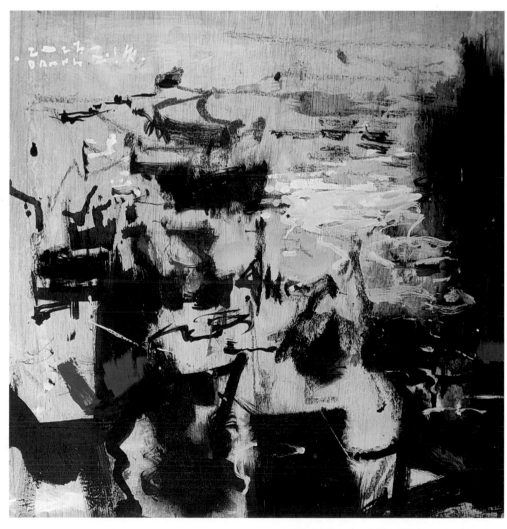

布袋港 ｜ 壓克力、水彩打底劑，2023，40 x 40 cm

Hsieh
Ming -
Chang

謝明錩

1955 年生

簡歷 / Resume

作品曾獲雄獅美術新人獎首獎、全省美展教育廳獎、全國美
展金龍獎、中國文藝協會文藝獎章、中華民國畫學會金爵獎，
曾任台灣藝術大學美術系副教授，現任玄奘大學藝術與創作
設計系客座教授。1982 榮獲國家文藝基金會頒發「國家文藝
青年西畫特別獎」，1996、2002 年兩度獲邀參加佳士得國際
藝術品拍賣會，2015 年在《全球百大國際水彩名家特展》中
被觀眾票選爲人氣王第一名

—

2022　馬可威謝明錩限量聯名水彩畫筆套組《硬漢系列》發行

2022　第二度獲邀參加《藏逸國際藝術品拍賣會》

2022　《謝明錩收藏展》於古蹟畫廊「大院子」展出，由郭木
　　　生文教基金會主辦；第 21 次水彩個展於桃園侏羅紀博
　　　物館－絢彩藝術中心展出，畫册《綠煙飄夢》同時發行

2020　《馬來西亞國際網路藝術大賽》國際評審團評審

2018　作品《輕柔》參展馬來西亞國際水彩雙年展榮獲
　　　EXCELLENT AWARD

2017　中國濟南《第一屆大衛杯世界水彩大獎賽》總決選國
　　　際評審團評審

2016　《IWS 台灣世界水彩大賽暨名家經典展》國際評審團長

圖／九重葛的九重天－參考資料

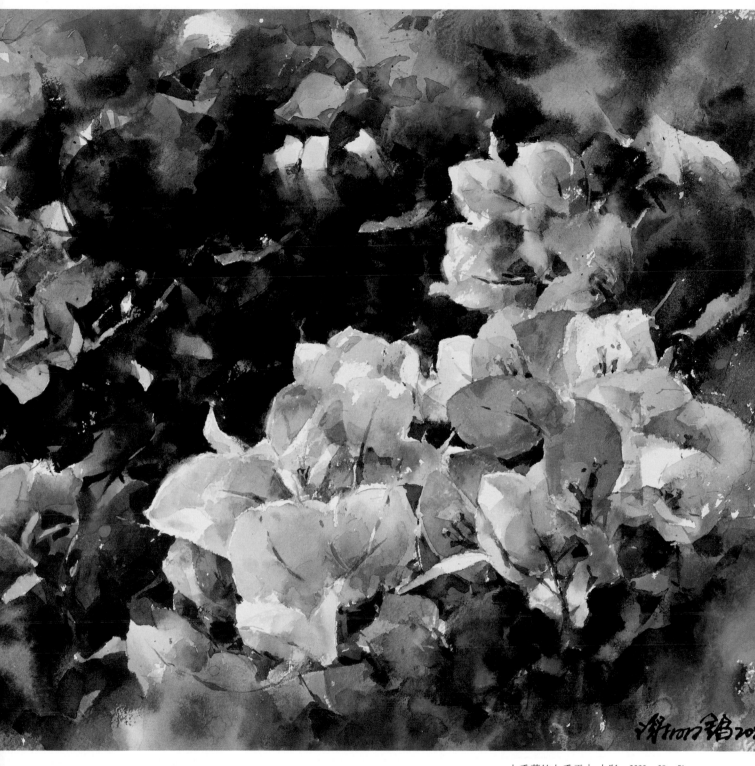

九重葛的九重天｜水彩，2022，38 x 51 cm

創作理念 / Concept

畫要具有可讀性，感人比怡人重要，畫絕不只是眼睛的藝術，更是心靈的藝術。繪畫是每天的日記，是感觸的抒發，是生命的領悟。除了畫外之意與弦外之音，使繪畫與文學牽上線，我也要求自己的作品在視覺形式上具有當代性，獨特的技巧與創意思考不可偏廢。

藝術的最高境界是遊戲，而這遊戲應該不僅僅是技巧遊戲，更應該是『意念遊戲』。而意念就是主題、色彩、形式與技巧的全新創造，意蘊與意念是我目前創作的唯一追求。

柿子金銀島 ｜ 水彩・2021・76 x 51 cm

深情蘊藉｜水彩，2022，38 x 51 cm

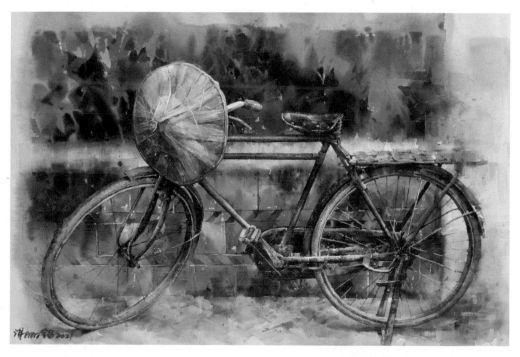

紅與綠之間｜水彩，2021，51 x 76 cm

Chien
Chung -
Wei

簡忠威

台灣師範大學美術研究所
西畫創作組碩士

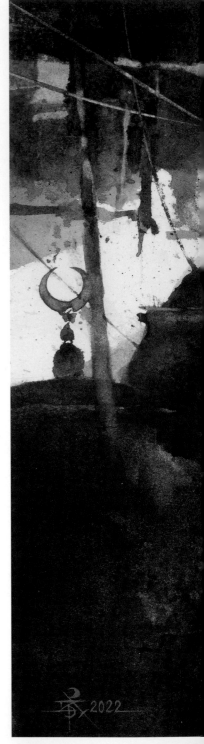

簡歷 / Resume

2023 簡忠威獲美國肖像協會 PSOA 第一榮譽獎

2023 簡忠威水彩獲國際 ARC 沙龍大賽八項大獎，作品獲西班牙現
代美術館 MEAM 購置典藏

2022 美國 PaintTube 公司出版 Chien Chung-Wei's Spontaneous
Watercolor 水彩教學 DVD

2019 美國水彩畫協會 American Watercolor Society 海豚會士 AWS, DF.

2018 大牌出版社出版意境－簡忠威水彩藝術畫集

2015 受邀至歐美各地十餘國舉辦二十多梯次的簡忠威水彩高研班

2014 簡忠威 著「意境」，〈大牌出版〉

—

獲獎 / Award

2023 第 16 屆美國 ARC Salon 大賽－西班牙 MEAM 美術館
收藏獎和最佳水彩獎

2023 第 16 屆美國 ARC Salon 大賽 寫生繪畫類－第二名

2020 美國水彩畫協會 AWS 第 153 屆國際年展－
MARGARET MARTIN 紀念獎

2019 美國水彩畫協會 AWS 第 152 屆國際年展－銅牌榮譽獎

2018 美國水彩畫協會 AWS 第 151 屆國際年展－銅牌榮譽獎

2017 《莫斯科夜曲第三號》登美國 Splash 18 水彩年鑑封面

2017 鉛筆人物素描榮獲美國肖像協會 PSA 第 19 屆國際年展－傑出獎

圖／點亮自己的燈－參考資料

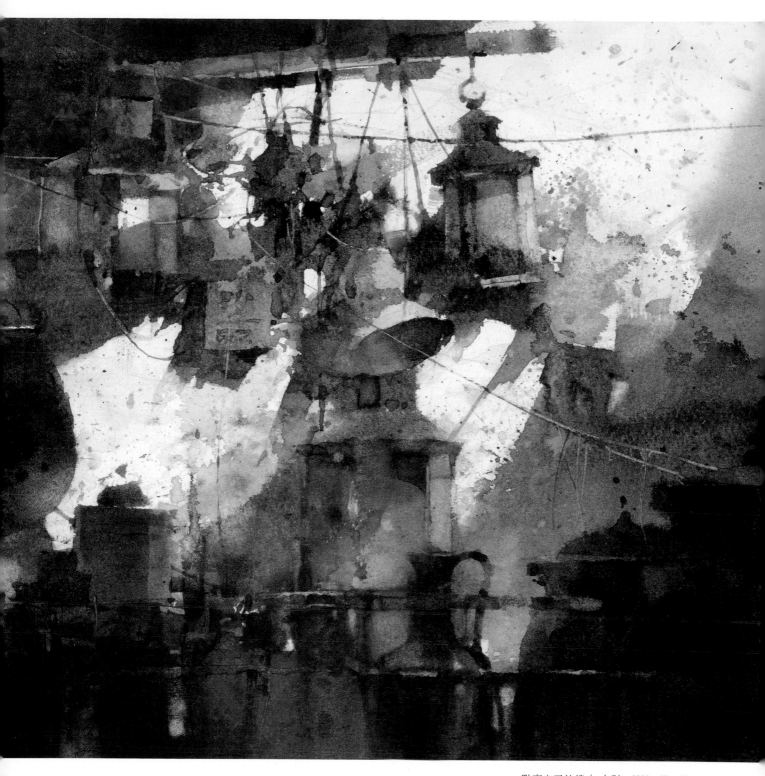

創作理念 / Concept

畫殘缺，不畫瑣碎。　　　畫造形，不畫景物。

畫深入，不畫清楚。　　　畫品味，不畫風格。

畫豐富，不畫細節。　　　畫畫，不是塗上顏料，而是留下痕跡。

畫感受，不畫眼見。　　　作品，不是用不用心，而是甘不甘心。

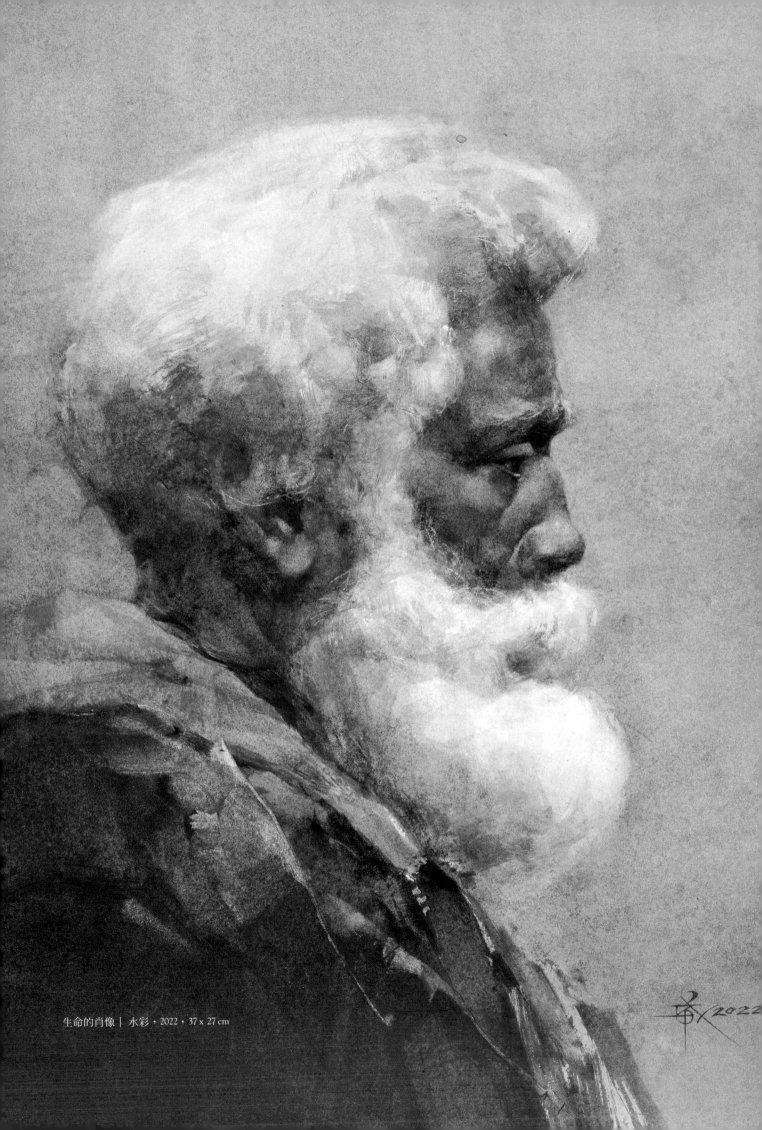

生命的肖像｜水彩，2022，37 x 27 cm

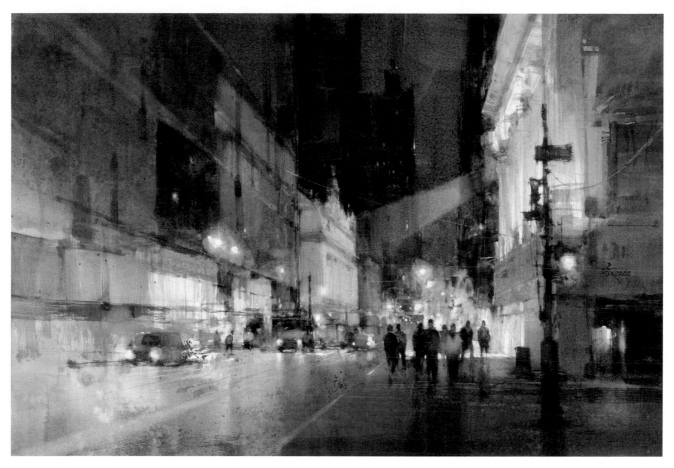

我要在這個不夜城中醒來 ｜ 水彩，2022，36 x 54 cm

拱橋 ｜ 水彩，2021，18 x 27 cm

Lo
Yu -
Cheng

羅宇成

中國文化大學藝術研究所西畫組碩士
國立台灣師範大學美術創作理論組博士班

簡歷 / Resume

中華亞太水彩協會 正式會員、常務理事

私立復興商工美術科外聘業師

專職水彩創作

—

獲獎 / Award

2022 大墩美展水彩類－優選

2022 光華盃水彩寫生 大專社會組－金獅獎

—

個展 / 聯展 / Solo Exhibition/Group Exhibition

2023 海際・緩步徐行 國立國父紀念館，台北

2020 邊界／羅宇成水彩個展，新竹馬偕紀念醫院
　　　／藝文中心，新竹

—

2022 臺澳義國際水彩交流展－德群藝廊，台北

2022 旅繪・臺中 中華亞太水彩藝術協會創作聯
　　　展，臺中市大墩文化中心，臺中

2020 台灣水彩主題精選系列－河海篇二匯河成海
　　　台北市藝文推廣處，台北

2020 台灣水彩主題精選系列－河海篇，台北市
　　　藝文推廣處，台北

創作理念 / Concept

以「岩、海」為創作主題，內容皆是與「水」相關。對於此類的題材，從許久前開始便開始逐步的嘗試表現，將此類題材帶入我的主要創作方向，在創作期間內遇到的許多的事情，似乎就像「海」充滿了未知而且難以預測。只要在時間允許之下，我便會遠離紛擾雜亂之城市，前往海邊待著，並將所有瑣事拋諸腦後，讓心思沉浸於自然之中，聽著浪聲層層襲來，沐浴於海風中，而海這個題材難以言語來做一個完整的描述，我將以手繪試著呈現走過的記憶。

圖／留存那一刻－參考資料

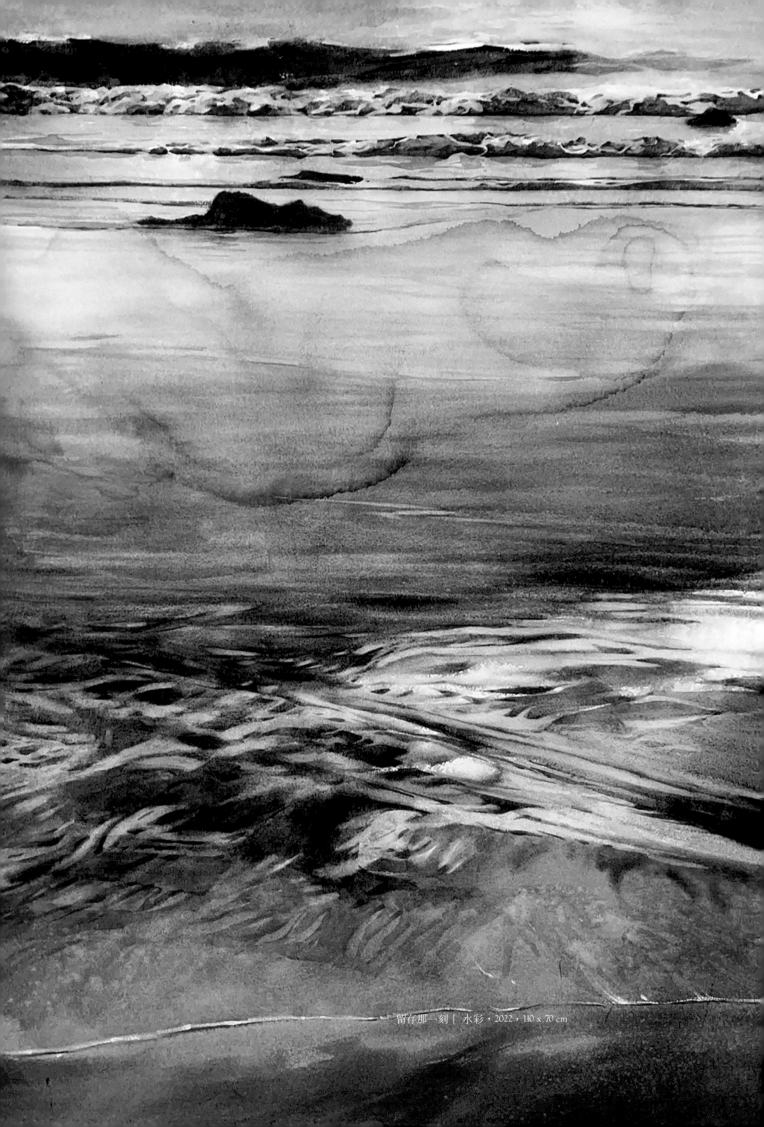

留存那一刻 ｜ 水彩．2022．110 x 70 cm

邊界｜水彩，2022，117 x 70 cm

邊界 (6)｜水彩，2022，150 x 55 cm

邊界絮語 ｜ 水彩，2022，110 x 70 cm

Su
Hsien -
Fa

蘇憲法

台灣師範大學美術研究所
西畫創作組碩士

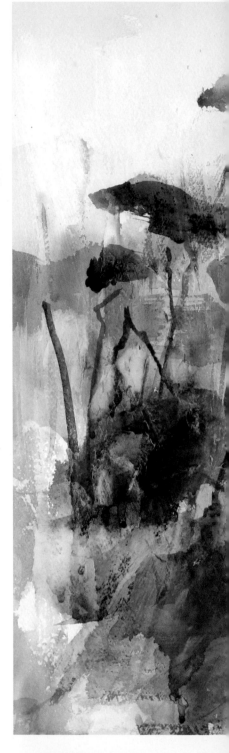

簡歷 / Resume

現任國立臺灣師範大學美術學系名譽教授

臺南市美術館董事長

長榮大學美術系講座教授

國立臺灣師範大學美術學系主任暨研究所所長

英國 London Metropolitan University 訪問學者

—

個展 / 聯展 / Solo Exhibition/Group Exhibition

2023 臺灣美術院院士大展,高雄市立美術館

2022 臺澳義國際水彩交流展,德群畫廊,臺灣臺北

2022 臺灣美術院院士大展,國父紀念館,臺灣臺北

2020 臺灣美術院十周年院士大展,國父紀念館,臺灣臺北

2019 活水—桃園國際水彩雙年展,桃園文化中心,臺灣

2018 韶華四季—蘇憲法油彩的東方詩境,浙江美術館,中國杭州

2016 韶光四季—蘇憲法回顧展,國父紀念館,臺灣臺北

2011 澄境—蘇憲法油畫個展,臺灣臺北

2010 秋之印記油畫個展,紐約臺北文化中心,美國

2010 秋之印記油畫個展,紐約 SOHO456 畫廊,美國

2007 蘇憲法油畫個展,加州舊金山 Masterpiece 畫廊,美國

圖／深秋殘荷－參考資料

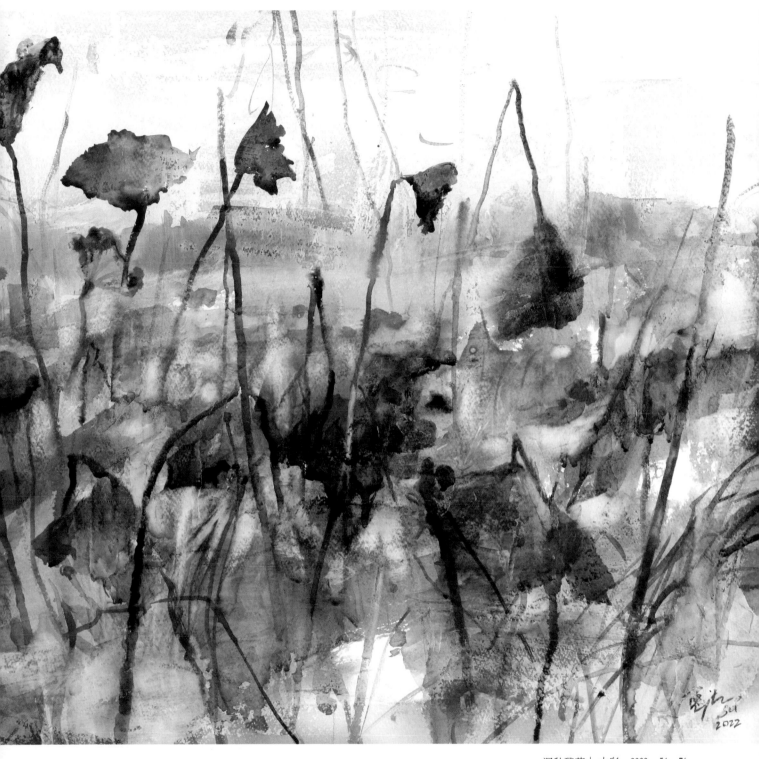

深秋殘荷 ｜ 水彩，2022，54 x 76 cm

創作理念 / Concept

繪畫在實質上是一種對直觀世界的心理回應，從外在環境中對客觀存在事物的感知，回應「內在的現實」，形諸畫面就不是重現現實，而是創造現實，因此，對自然形式的改變或描寫，基本上仍要維持可辨的程度，亦可說是以「寫意」借景抒情。

以樂觀進取、充滿活力的生命能量，熱情觀照周遭事物，形式上則以坦然、豪放、感性的特質展現。時而濃烈、時而輕柔，取決於對象物的反射。

以表現性的色彩與塊面，間以流動的線條，讓西方媒材承載東方視野，無論是象徵性或造型語言符號，多以簡潔及分析性的簡化，呈現具詩性或抒情敘事的文學底韻。

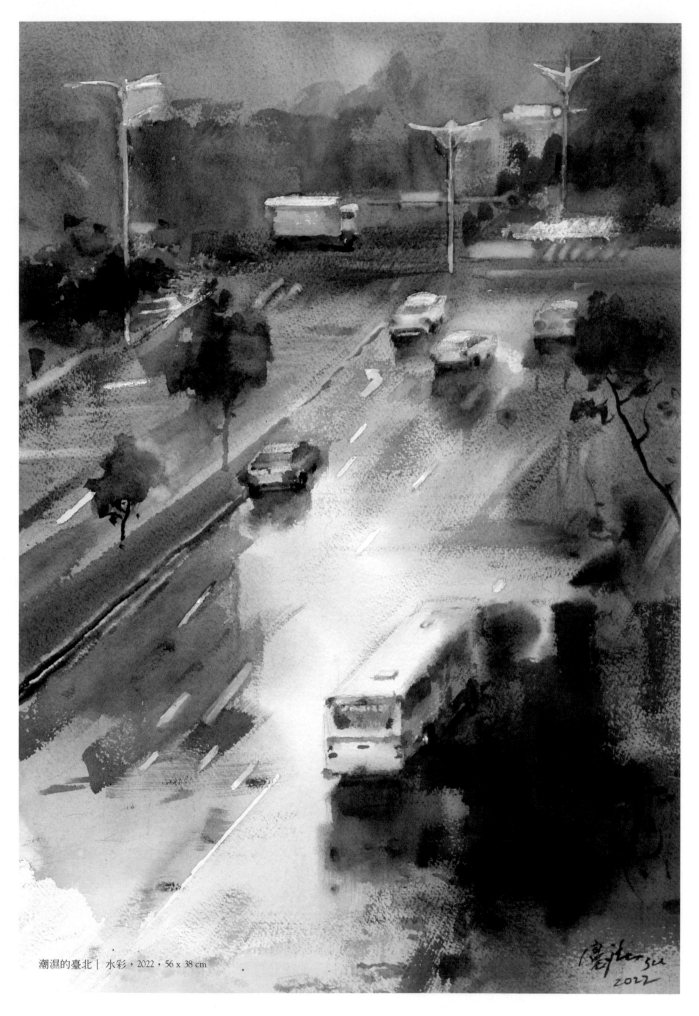

潮濕的臺北｜水彩，2022，56 x 38 cm

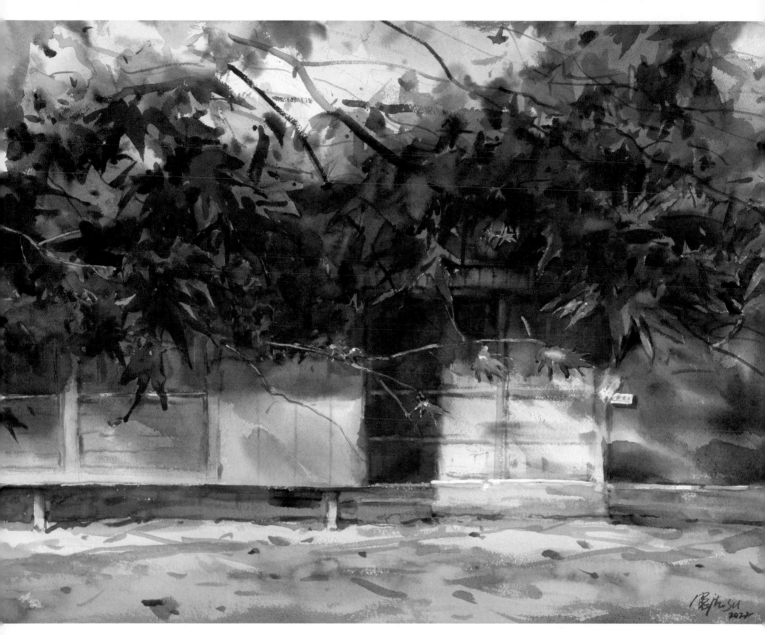

庭前秋意｜水彩，2022，56 x 75 cm

美術 文具
設計 漫畫 DIY

MISSION金級水彩顏料

water **W** colors
GOLD CLASS
MISSION
Colors found in nature

美捷樂調色盤系列

MIJELLO ®
www.mijello.com

遵爵全棉水彩紙本系列

細紋
300g
32K

中粗
300g
32K

WATERCOLOR

粗紋
300g
32K

WATERCOLOR PAD

COTTON
100%

POTENTATE遵爵 ®

馬可威專業畫筆系列

Macro Wave

普思全省各大美術社經銷商

美術社名稱	電話	地址	美術社名稱	電話	地址
台竹美術	(02)2423-3045	基隆市仁愛區愛一路65號2樓	觀翔美術社	(03)562-7958	新竹市南大路575巷3弄2號
藝城美術	(02)2462-9523	基隆市中正區義一路13號2樓	麗雅藝廊-新竹店	(03)572-8683	新竹市光復路2段353號
國泰美術社	(02)2369-0698	台北市大安區和平東路1段184-2號	麗雅藝廊-頭份店	(037)675-563	苗栗縣頭份鎮建國路二段37號
彤逸美術社	(02)2368-8912	台北市大安區和平東路1段182號2樓	加貝賀美工文具	(037)370-165	苗栗市中正路1009號
鄉ART美術社	(02)2363-7000	台北市大安區師大路49巷2號	逸楓實業社	(037)360-036	苗栗市北安街22號
大學美術社	(02)2351-8314	台北市大安區金山南路二段157號	名品美術社	(04)2226-4779	台中市中區三民路3段54巷1-1號
八大美術社	(02)2392 2802	台北市大安區龍泉街87巷6號	得暉美術社	(04)2225-8119	台中市中區三民路三段118號
學校美術社	(02)2382-1807	台北市中正區忠孝西路1段3號2樓	中棉美術社	(04)2220-6655	台中市中區三民路2段82號
40號美術社	(02)2533-3248	台北市中山區北安路621巷40號	時代中西畫廊	(04)2225-6619	台中市中區三民路三段45號
中山六號美術社	(02)2556-9579	台北市大同區南京西路64巷12之1號	設計家美術社	(04)2330-3308	台中市霧峰區中正路1295號
齊人美術社-松山店	(02)2726-0949	台北市南港區中坡南路36號	張暉美術社	(04)2406-7288	台中市大里區國光路二段753.755號
彤逸美術社-松山店	(02)2786-1024	台北市南港區中坡南路39號1樓	禾盛企業社	(04)2473-4818	台中市西區精誠二十三街61號
城格美術社	(02)2832-1064	台北市士林區文林路480號2樓	彩墨美術社	(04)2531-2629	台中市豐原區中山路128號
長春美術社	(02)2837-1101	台北市士林區福林路199號1樓	六碼美術社-豐原店	(04)2525-0890	台中縣豐原市三民路93號2樓
文生美術社	(02)2881-0518	台北市士林區大東街129號	十二碼美術社-南屯店	(04)2380-4409	台中市南屯區龍富路4段2號2樓
辰龍美術社	(02)2933-7328	台北市興隆路3段112巷2弄32號	築觀美術社	(04)2652-7898	台中市龍井區國際街183號
海山美術社	(02)2911-9797	新北市新店區中興路3段165號	藝大美術社	(04)2688-2733	台中市大甲區順天路6號
月林美術社	(02)2921-4443	新北市永和區秀朗路2段5號	磺溪美術	(04)725-2123	彰化市中正路1段254號
得暉美術社	(02)2924-7357	新北市永和區秀朗路1段199號	六碼美術社-彰化店	(04)726-9151	彰化市永福街56號
齊人美術社-永和店	(02)2925-8683	新北市永和區永享路39號	儒林美術社	(04)835-1273	彰化縣員林市靜修路48-1號
爭媽媽美術社	(02)2925-9851	新北市永和區秀朗路1段193號1樓	虹林美術社	(04)838-0615	彰化縣員林市中山路2段91號
千采美術社	(02)2927-3355	新北市永和區秀朗路1段210號	風雅軒美術社	(049)231-3545	南投縣草屯鎮文化街43號
新藝城美術社	(02)2929-4885	新北市永和區秀朗路2段7號	世薪美術社	(05)533-5992	雲林縣斗六市鎮南里永昌西街3號
兆生美術社	(02)2967-5078	新北市板橋區大觀路一段29巷3號	正大筆墨莊-斗六店	(05)5339-847	雲林縣斗六市北平路7-2號
鳳卷美術社	(02)2967-6788	新北市板橋區大觀路1段29巷17號	天才美術社	(05)278-9011	嘉義市東區啟明路271號
刻藝人美術社	(02)2969-3433	新北市板橋區大觀路1段29巷61號	小杜吉美術社	(05)278-2966	嘉義市維新路6號
石頭美術社	(02)2969-2494	新北市板橋區大觀路一段29巷7號	雅得美術社	(06)214-1690	台南市南門路193號
星穎美術社	(02)2966-8598	新北市板橋區大觀路一段22號	大學美術社-台南店	(06)222-0400	台南市東區北門路一段308號
森谷小屋美術用品社	(02)2625-8472	新北市淡水區中山路66之3號2樓	創意者美術社	(06)236-0212	台南市東區長榮路2段100號
信助美術社	(03)334-7553	桃園市玉山里復興路418巷32號	大漢美術社	(06)236-0389	台南市東區青年路258號
集雅美術社	(03)339-8424	桃園市桃園區復興路414號B1	喬森美術社	(06)242-0958	台南市永康區中正七街15號B1
正昇美術社	(03)332-5226	桃園市桃園區復興路385號	涵馥堂美術社	(07)227-2779	高雄市苓雅區中正二路173號1樓
兆英行	(03)337-2159	桃園市玉山街11號	國泰美術社-高雄店	(07)288-8111	高雄市三民區建國三路131號
多原體有限公司	(03)350-6803	桃園縣龜山鄉明德路298號	松林美術社	(07)330-0638	高雄市苓雅區昇平街110號
百色美術社	0919-339-665	桃園市蘆竹區吉林路40號2樓	奕匠美術社	(07)355-0686	高雄市楠梓區土庫路5號
柏申甲有限公司	(03)456-3545	桃園縣中壢市實踐路120號	汶采美術	(07)722-9998	高雄市苓雅區福德二路30號
藝友美術社	(03)5221-502	新竹市中央路59號	勝藝美術社	(07)723-3277	高雄市苓雅區和平一路149-3號
真善美美術社	(03)523-1162	新竹市南大路423巷3號	維納斯美術社	(08)755-5555	屏東市廣東南路35號
阿提獅特美術社	(03)533-1750	新竹市北區光華東一街36號			

普思官網

普思粉專

水彩經典 2023 臺灣名家雙年鑑

出版	普思股份有限公司
總企劃	洪東標
總編輯	王怡文
編審總召	蘇憲法
委員	郭明福、謝明錩、洪東標、郭宗正、黃進龍、林毓修
藝術總監	謝明錩
美術設計	YU,SHUO CHENG

發行	金塊文化事業有限公司
地址	新北市新莊區立信三街 35 巷 2 號 12 樓
電話	(02)22768940

總經銷	創智文化有限公司
電話	(02)22683489

印刷	巧育文化事業股份有限公司
電話	(02)22268300
初版	2023 年 06 月
建議售價	新台幣 700 元
ISBN	978-626-96257-9-6(精裝)

WATERCOLOR CLASSICS 2023 水彩經典2023名家雙年鑑 MASTERS BI-YEARBOOK

水彩經典 2023 臺北雙年展

指導單位	行政院文化部、臺北市政府文化局
主辦	臺北市藝文推廣處
承辦	中華亞太水彩藝術協會
贊助	普思股份有限公司、台南郭綜合醫院
籌備委員	召集人 蘇憲法
委 員	郭明福、謝明錩、洪東標、郭宗正、黃進龍、林毓修
策展人	謝明錩、洪東標
影像策展	張宏彬
執行秘書	王怡文

國家圖書館出版品預行編目 (CIP) 資料

水彩經典 . 2023 : 臺灣名家雙年鑑 / 洪東標，王怡文主編 .
-- 初版 . -- 新北市 : 金塊文化事業有限公司 , 2023.07
16o 面 ; 21 x 29.7 公分 -- (專題精選 ; 9)
ISBN 978-626-96257-9-6(精裝)
1.CST: 水彩畫 2.CST: 畫冊
948.4　　112010026